必學！
Minecraft
生存闖蕩攻略

最強攻略整合升級，
每個人都能獲取大量物資的生存秘笈

魔術方塊多項盲解台灣紀錄保持人
陸嘉宏 著

作者序

　　小時候，長輩經常跟我說一句話：「頭腦裡的東西，小偷是偷不走的。」

　　我從 1.0 開始玩麥塊，早期的版本是現在無法想像的，朋友還會笑我說：1.0 什麼都沒有吧；其實現在的麥塊內容，很多在 1.0 就有了，印象深刻的特色有兩個，當時只有橡木的原木，任何樹木砍下來都是橡木；另一個是，動物都只能餵食小麥來繁殖，當時的動物也只有牛、羊、雞、豬，而且羊只會掉羊毛，沒有羊肉。

　　一開始玩的是試玩版，可能不少人也是如此，下載遊戲看好不好玩，結果當天晚上一玩，不知不覺就天亮了（我是大人了，好孩子不可以學），實在太好玩了，隔天馬上購入了正版的麥塊。

　　單人遊戲玩一陣子後，免不了會想與其他人一起玩，到了伺服器就感受到這是另一個世界，跟單人模式相比，簡直像是不同的遊戲，很多的知識跟技術，都是在多人遊戲中學到的，早期作者連附魔和釀造都不懂，甚至是只挖了幾顆鑽石，就以為是頂級了。

多人遊戲玩著玩著，會的東西也就越來越多，作者喜歡整合與分析，遇到有需要時，也經常去外國網站找資料；從一開始在幾十人伺服器，到後來加入幾百人的伺服器，漸漸成為頂尖的玩家，便開始想著要怎麼樣將這些知識分享給更多人。

　　在伺服器遊戲時也經常看到，不論大朋友或小朋友，總是有些人跟其他玩家討要物資，或是要求別人帶他；回到開頭那句話，作者這時候深深希望能夠幫助他們，有足夠的能力靠自己也可以自己發展起來；這時候朋友知道我已經出版過不少魔術方塊的教學書籍，於是建議我也將麥塊中的知識，用書本的方式分享。

　　授人以魚，不如授人以漁。作者沒辦法給予每一個人物資上的幫助，但是可以把方法教給大家，希望這本書能夠給大家帶來很不錯的幫助。

CONTENTS

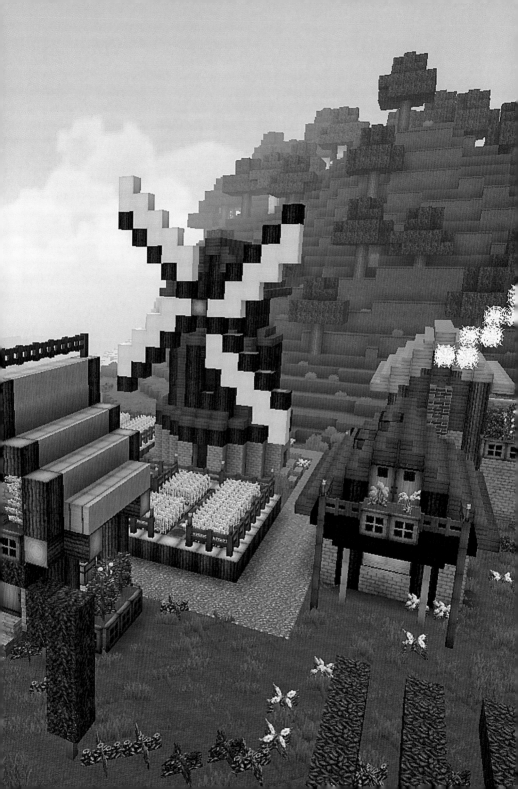

Chapter 1
遊戲開始 ———————

本書是以 JAVA 版本 1.15.2 為主，內容與舊的版本有部分差別，會挑出較重要的部分介紹。

有沒有看到一隻大大的蜜蜂，很可愛吧，這也是 1.15 大家最期待的更新。

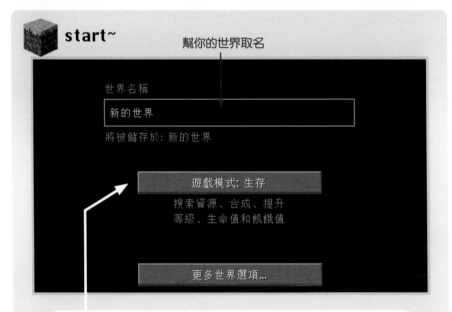

start~

幫你的世界取名

世界名稱

新的世界

將被儲存於：新的世界

遊戲模式：生存

搜索資源、合成、提升
等級、生命值和飢餓值

更多世界選項⋯

　　這是單人模式中的一開始，建立新的世界，包括了**生存**、**極限**與**創造**；本書要帶給大家的，主要是生存模式的攻略，所以接下來都以生存模式為主。

　　當然也有很多玩家喜歡創造模式，或者用創造模式來冒險；但這裡還是建議大家，盡量試著玩生存模式，靠著自己的努力得到收獲，比如說鑽石或是強力的裝備，得到的成就與遊戲樂趣也會更多。

　　還有更重要的一點，大多數人一開始都是玩單人模式，久了還是會想上網找伺服器，或跟朋友一起遊戲；相信在多人模式下，與朋友一起遊戲一定比自己一個人玩更有趣；但是正常的伺服器並不會開放創造模式給我們，不但都是生存模式，而且難度是困難，所以希望大家盡量從生存模式開始。

遊戲開始進入地圖後的第一件事，空手把原木敲下來吧；**麥塊的一切都是從木頭開始的**，有部分伺服器會送新手一整套工具，剛開始就不用這麼辛苦了。

手手

第一次合成！

合成

大約五個原木就可以，先通通做成木材。

E 叫出合成欄

再來合成工作台。

利用工作台再合成

合成

兩個木材合成四根木棒，做出木鎬與木斧各一把，五個木材做出一艘船，就可以出發了。

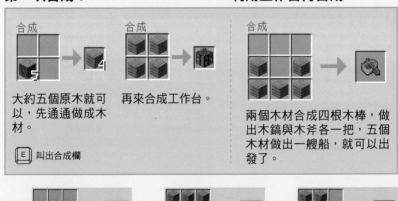

木棒　　　　　木鎬　　　　　木斧

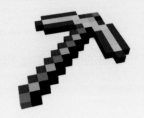

為什麼只要這些呢？

第一：有木鎬就可以挖鵝卵石，要盡快升級到石器時代，不論是挖掘速度或耐久度，都比木製工具好。鵝卵石在野外山壁上常常可以看到，真的找不到也可以把地板挖開，草地下面一定會有，但是要小心不要挖到洞窟摔傷。

第二：如果覺得木材不夠用，可以用木斧再多收集一些原木，比空手快多了。如果遇上怪物或者要宰殺野生動物，斧頭類的攻擊力是最高的，初期反而比劍好用，當然到後期還是劍類比較實用。

第三：遊戲裡常常會遇到大海，想要跑圖時，船是最方便的工具，划船時的速度相當快，而且不會餓肚子。

鵝卵石大約 10 多個就好，利用工作台製作石鎬、石斧與一個熔爐，有需要的話再多做一把石鏟，我們就可以開始跑圖了。

石鎬 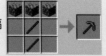　　石斧 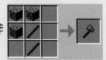　　熔爐

地圖中隨處可以遇到的洞穴，趁著天還亮著趕緊升級到石器時代吧。

▶小心不要摔傷。

有時候也會遇到原始的岩漿湖，要小心麥塊中的岩漿是相當致命的，新手時期盡量遠離吧。

　　遊戲的出生點在中心座標附近，按下 F3 可以查看資訊，左上角中間的 XYZ 表示座標，X 往東為正數，往西為負數，Z 往南為正數，往北為負數，Y 是表示高度。如下圖：

```
XYZ: 25.667 / 62.00000 / 305.839
Block: 25 62 305
Chunk: 9 14 1 in 1 3 19
Facing: west (Towards negative X) (128.0 / 12.9)
Client Light: 15 (15 sky, 9 block)
Server Light: (15 sky, 9 block)
```

　　可以看出 X 與 Z 通常都很小，而跑圖意思就是指，跑到較大的 XZ 座標，至少也要好幾千，多一點的話可能要到一萬以上，也有人會跑到 10 萬以上。

　　為什麼要跑圖呢？這就要根據遊戲模式是單人或多人而定，單人遊戲完全不需要跑圖，多人遊戲則建議最好遠離出生點；可以想想，如果伺服器有一百個玩家，全都在出生點蓋房子那會多擠，而且遊戲中免不了遇到一些破壞狂，離出生點越近，代表遇到壞人機會也越大，雖然多人伺服器通常會有保護機制，但是我們也不希望自己的家園曝露在風險中吧。

　　至於要多遠就看伺服器的遊戲人數了，如果只有數十位玩家，大約幾千格就夠了；若是上百人的伺服器，最好跑到一萬以上，伺服器大多會安裝傳送的插件，不用擔心朋友找不到。

　　跑圖聽起來可能有點無聊，但是在路途中有很多事是我們要做的，首先是食物的準備。

　　雖然有點殘忍，路途中只要看到能吃的動物，就請拿起斧頭宰了，包括我們在出生點時看到的那些牛牛們。

　　路上一定會遇到各種動物，上圖中羊跟豬可以提供我們肉，不用客氣宰了吧；羊會掉羊毛，最少收集三個做一張床，圖中還有一群馬兒，一樣宰了吧，馬、牛以及羊駝會掉落皮革，對於我們之後的發展是非常重要的物品，因此能收集越多越好。

補充　早期的版本是沒有羊肉的，宰羊只會掉羊毛。

如果有的玩家只吃素也不用擔心，路途中其實非常容易遇到村莊。

▶下圖中綠色長袍的是傻子村民，無法得到職業與交易。

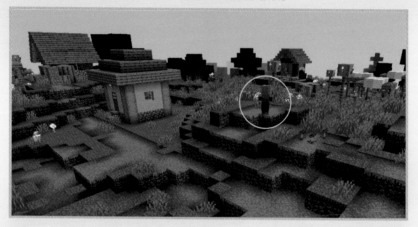

▶村莊裡種有各種農作物，路上也會有乾草堆，可以把乾草堆敲下來，然後做成9個小麥，再做成3個麵包。

▶農作物的話推薦馬鈴薯，烤熟吃可以回三格的飽食度。

有些破壞狂會屠殺村民破壞村莊，這是完全不必要的行為，村民將來會幫助我們非常多，而且破壞只是浪費時間，得不到任何好處。請記得我們仍在跑圖，這個村莊只是路過，把農作物及村子裡有用的東西帶走就可以了，那麼繼續上路吧，等跑到大的座標後，再找村子定居即可。

▶再來是收集甘蔗與皮革，甘蔗與皮革是為了之後的附魔台使用，未來再準備當然也可以，只是到時得等甘蔗長大或是自己養牛，如果能夠在路上順便收集當然是更好的。

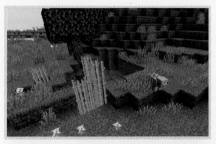

▶ 看到甘蔗一定要採收起來，越多越好。旁邊的食物大家一定知道該怎麼做。

▶ 除了甘蔗外，南瓜也記得採收起來，數量不用太多，只要有就好。

▶ 偶爾也會遇到驢子，其實驢子滿可愛的，只是我們需要皮革，抱歉了。還有很受歡迎的大羊駝，我們帶不走整隻，但是可以把皮革帶走。

▶ 路途中也會遇到無數次的蜜蜂，我們目前也無法帶走蜂巢，只能跟可愛的小蜜蜂們説掰掰。

新手時期最怕遇到晚上，其實應對非常容易，只要隨便挖一個小洞窟就可以了。

▶ 3x3x3 的小空間即可，路上應該都有收集到羊毛可以做成床，睡覺時順便將生肉烤熟；記得把外牆封好，讓怪物進不來就可以安心度過夜晚了。

▶ 如果正在海上划船，通常不太會遇到怪物，也是相當安全的。

　　單人遊戲只要睡覺就會立刻天亮，多人則是要全伺服的人都睡覺才行；不過呢，現在大部分的伺服器，都有安裝夜晚加速的插件，只要一定的人數睡覺，就會快速天亮。

前面章節的教學，相信可以讓大家輕鬆的跑圖，路途中一定會經過許多稀有地形與生態系。

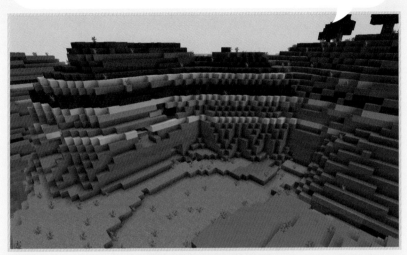

▶ **紅土大陸。**（會有地表的廢礦與相當大量的金礦）

▶ **熱帶海洋。**（會有美麗珊瑚礁與多采多姿的熱帶魚）

F3 記座標

F2 螢幕擷取

只要按下 F3 把座標記起來，或是按 F2 拍圖存起來就可以了，將來一定能夠輕鬆的回來，到時再慢慢逛。

▶如果遇到的是**沙漠金字塔**，那就不用客氣了，進去把有用的物資搜刮一通。

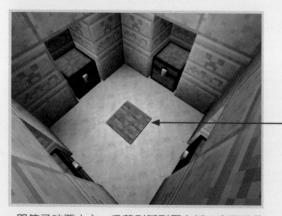

壓力板

▶開箱子時要小心，千萬別踩到壓力板，底下埋著 9 個 TNT 炸藥，即使全身頂裝也是會被炸死的；箱子裡如果有鑽石就太幸運了，對於我們之後的發展會省下不少工夫。

▶爆炸 TNT。

記得注意座標到多少了，如果已經夠遠了，就可以開始尋找定居的村莊。村莊根據生態也有很多種類型，建議是找平原或莽原，地形盡量平坦；因為我們將來可能會建設很多東西，莽原則是由於不會下雨，避免雷擊中村民，相思木的建築也很美觀。另外還有沙漠、針葉林、雪地（較不推薦），依照自己的喜好就可以。

▶ 像這樣一眼看過去高低差不會太多，村民也非常有活力，還內建了一隻鐵巨人保護村民，這樣就是一個理想的村莊了。

真正的冒險，
才剛剛開始～

Chapter 2
村莊 ———————————————

早期的玩家，喜歡教大家先蓋出簡易房屋度過第一個夜晚，看過上一章之後，應該能理解這是不需要的。

作者某次跟朋友一起在伺服器玩，我們走了一段距離，找到大片的平原很適合作為根據地，蓋好房子後才想到，村民呢？後來在住家的 500 格外終於找到了一個村莊，一群人翻山越嶺將村民運回家，真是累。

也因為這次經驗，之後我們都會先找一個不錯的村莊，才開始發展；也可以靠著治療殭屍村民，但是有現成的村子，當然是更好的囉。
另外，早期的版本生怪磚是會生出殭屍村民的，我們也曾經靠救治他們建造出村莊。

　　我們第一個任務是保護村民，通常到達村莊最先要做的是將工作台與床拆掉。原因是：白天不太會有怪物，所以不用擔心，到了晚上村民會找床睡覺，將床放在安全的地方，讓村民自己進去睡覺；工作台拆掉村民會回到無職狀態，之後就可以依照我們的需求給予職業。

這是村子常有的教堂內部，任意擺放四張床，就能吸引四隻村民進來睡覺，再將入口封死就安全了。有時村民會近視眼，看不到太遠的床，只要在他們附近慢慢放床，就可以引誘他們過來。

E 1.15 版本村民還未交易過，也會變回無職；拆掉工作台比較保險，也可以拿來自己使用，像是砂輪、釀造台。

記得千萬不要偷懶只堵住門

有一次偷懶像這樣簡單堵住，村民出不來，怪物也進不去。結果去挖礦完回家時，全部都變殭屍村民了；似乎是殭屍可以從斜角攻擊到裡面，也許是因為門上有洞，殭屍可以把手伸進去。

一路走來，身上也帶了不少物資，將村民保護起來以後，是不是多了很多空房呢？沒錯！我們只要找一間住進去就可以了，省下了自己蓋房的時間，而且 1.14 村莊大改版後，村民的家變得非常好看，常常住久了也不想自己蓋房子了，想要擴大的時候，也可以按照村莊的風格去改建。

▶ 像這樣將兩間房子打通連在一起，中間是無限水源，燒物品的爐子擺門口，左後方是自動產蜂蜜的設備，後面再介紹。

▶ 住進村民家之後，先把一路上採集的物資放下，因為村民已經安全了，我們可以安心去挖礦了。

▶ 前一章提到過，路上遇到甘蔗一定要採下來，挖礦前在附近找找河流或小湖泊，如左圖，先將我們所有的甘蔗都盡量種植吧，甘蔗會在我們挖礦的時候慢慢長大，收集足夠礦物回到村子後，會需要用到大量的甘蔗。

這時身上可能還只有石製工具，先升級到鐵器時代吧，麥塊的礦物需要使用上一階的工具才能挖起來，比如說鵝卵石無法空手，要用木製工具以上才可；鐵礦則需要石製工具以上，才能挖得下來。

▶地圖上常常能在野外找到洞窟，如果遇到峽谷就更棒了。

| 空手 | ▶可挖木 | 木製工具 | ▶可挖石製以下 |
| 石製工具 | ▶可挖鐵以下 | 鐵製工具 | ▶可挖鑽石以下 |

一眼看過去就能發現不少露出的鐵礦，挖到鐵就盡快升級吧；作者有一個朋友非常節省，木製工具用到損壞，才肯更換石製工具，即使已經有鐵錠了，也是會把石製工具使用到損壞才肯升級；越高級的工具速度越快，所以我們不需要像這位朋友一樣節省，能升級就用更高級的工具，挖礦才會更有效率。

補充 工具等級不夠也可以敲掉方塊，但不會掉落物品。

峽谷中又有峽谷，很幸運的這洞窟似乎滿大的，有時候會遇到很小的洞窟，一下就逛完了。

▶ 這裡有個小技巧，如果遇到很大的洞窟，內部經常是錯綜複雜的，很容易迷路，這時只要如上圖，火把只插在右邊牆壁或地板上，就可以很明確的分辨出我們是從哪裡來的；另外也可以在叉路時，將走完的那一條路做記號，表示已經探索完畢，像是在地上放一個木材，因為除了廢礦以外，地底不會有天然的木材。

▶ 如果真的找不到洞窟，也可以自己挖一條，如左圖直通地底的道路，注意千萬不要垂直往下挖，如果挖到坑洞或是岩漿會非常危險。

到了高度 11（按 F3 看 Y 座標），就可以開始 1x2 直直往前挖，這也是俗稱的魚骨挖礦法，如下圖到這個高度，很容易發現各種不同礦物，當然如果有洞窟還是先逛逛，目標是至少收集 24 個鐵錠做出全身鐵裝，這樣遇到怪物基本上就很不容易被打死。

F3 座標資訊

補充 岩漿海高度為 10，所以我們選擇 Y=11 比較安全。

▶ 有時也會遇到像這樣有鐵軌，或是木材鋪成的道路，可能還會有礦車箱子，這就是廢礦了，因為道路都已經挖開了，所以礦物資源非常豐富，也別忘了搜括儲物箱礦車裡的好東西。

—— 儲物箱礦車

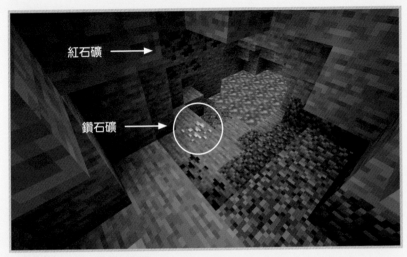

紅石礦

鑽石礦

▶上圖為洞窟內野生的鑽石礦。

　　收集足夠鐵之後，可以盡量往深處走，接下來的目標是五顆鑽石。

　　為什麼是五顆？因為製作附魔台需要用掉兩顆，而附魔台的材料包括黑曜石，黑曜石又只能用鑽石鎬挖掘，因此必須先做出一把鑽石鎬，又要花掉三顆，因此總共是五顆。

　　如前面提到的，鑽石原礦必須用鐵製工具以上才能挖出鑽石，一個原礦可以挖出一顆鑽石，所以我們要找到至少五個原礦，礦物分布會連在一起，運氣好的話一次就有超過五顆了。

　　周圍其他的礦物像紅石、青金石也一定要挖下來，尤其青金石是附魔必備的物品，而且挖礦還有經驗值，當然一個都不能放過；遊戲中湊足第一次的 30 等附魔通常都是靠挖礦，地獄挖石英也是一個快速獲得經驗值的方法，作者就有不少朋友喜歡挖石英升級。

　　一開始建議是先找洞窟，天然的洞穴已經幫我們把路都挖開了，如上圖，同時遇到大量的礦物資源也不用太驚訝；作者到現在都還記得，第一次發現鑽石礦的感動。

　　有時候運氣也會非常糟，有一回單人遊戲時，逛了好幾個洞窟都沒有發現任何鑽石礦，這時候就只好土法煉鋼，用魚骨法一格格的地毯式搜索。

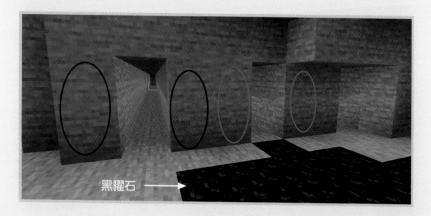

黑曜石　——＞

簡單介紹一下魚骨法，如前頁下圖。

伺服器通常會提供我們指令直接回家，像最左邊這條路一直線的挖下去即可；如果沒有辦法傳送又不想走太遠，可以間隔兩格再開一條路，一條路大約走 100 格，間隔兩格是由於我們挖通一條路時左右兩旁都看的到如圖中圈起來處。

只是魚骨法滿無趣的，過程中如果挖到天然洞窟，也可以出來逛一逛，冒險一下轉換心情。

另外，地上黑黑紫紫的就是黑曜石了，如果已經做出鑽石鎬，可以在這邊至少先挖四個黑曜石；多挖也可以，只是目前不需要這麼多，而且沒附魔的情況下，挖掘一個黑曜石要花 9.4 秒，因此可以等到有效率附魔後再來多挖一些。

這裡說一件很好笑的事，地底常常會遇到整片岩漿海，早期作者剛開始玩麥塊，還不懂的時候，竟然用鵝卵石在岩漿海上面鋪一條路走過去，之後才知道只需要一桶水就輕鬆解決了！

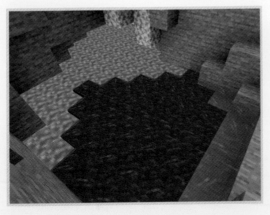

▶ 水接觸到岩漿源時會把岩漿源變成黑曜石，另外水的顏色會因生態系有些微不同，如左圖是沼澤生態系。

● 如何製作附魔台

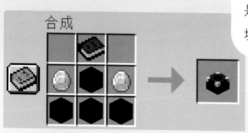

收集五顆鑽石的目的就是為了附魔台了,在麥塊中是非常非常重要的。

▶ 還記得出發前種的甘蔗嗎?現在應該已經都長大了。如左圖,只是這些仍然不夠用,可以的話就再多種一些,或者採收後留最下層讓它繼續成長。

我們總共需要最少 138 個甘蔗與 46 張皮革,如果路上都有收集,皮革應該足夠了,真的還不夠就找找看附近有沒有牛可以養殖。

這些材料是為了做成 46 本書,其中一本是附魔台的材料,其他 45 本則是要用來做成 15 個書櫃,附魔台才能達到最高的 30 等級附魔。

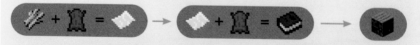

補充 很久以前的版本合成書相當簡單,只要三張紙,不需要皮革;現在要大量收集書可以到林地府邸,或者是用來進入終界的要塞,裡面的圖書館包含大量的書櫃。使用非絲綢的工具敲掉書櫃會掉落三本書。

● 擺放你的附魔台

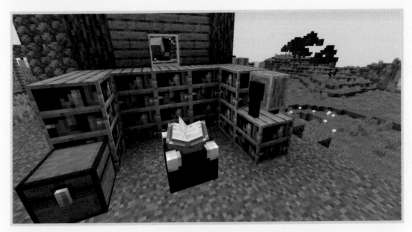

▶ 一開始先找個地方架設起來可以使用就好，如上圖只是隨意找一間房子旁，屋內是保護的村民，旁邊還有鐵巨人在巡邏。

準備好之後擺放出來如上圖，擺放方式有很多種，附魔台與書櫃之間要空一格，中間不能有障礙物；左邊的箱子不是必要的，只是習慣用來裝附魔材料，右邊的砂輪可以洗掉不好的附魔，並且退還一部分經驗值，經常與附魔台一起使用。

這時候的我們，靠著挖礦經驗可能已經接近 30 級或超過了，但是附魔的目標只有一個：幸運 III，遊戲前期是必須優先取得的。

以鑽石礦來講，我們找了五個原礦只挖出五顆鑽石，但是如果有幸運 III 的工具，將會有 20% 機會一個原礦就挖出 4 顆鑽石，平均為 2.2 顆，相信大家都可以理解幸運 III 的重要性了。

除了鑽石以外，紅石、青金石、煤炭也都會增加數量，甚至是農作物，也會因為拿著幸運工具採收到更多；挖越多的鑽石或其他礦物，就能越早將工具與裝備換成最高級的鑽石製，好的裝備有更高耐久度，更快的挖掘速度，做任何事都會更加有效率。

● 如何附魔出幸運 III

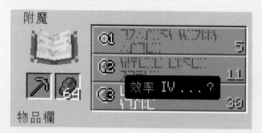

這是附魔台的介面，將鑽石鎬與青金石放入，如上圖，到 30 級上面看是不是幸運 III，如果不是就放棄這一次再將他刷新，移到第一個選項 5 級那點下去，只需花費 1 等，再去砂輪洗掉鑽石鎬上面的附魔，然後重複這動作。

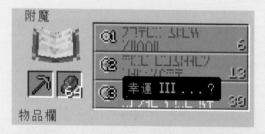

直到出現幸運三，如上圖，這時候身上可能不夠 30 級，沒關係先保留起來，我們可以去做其他任何事，比如挖礦、繁殖動物、交易，直到 30 級再來將幸運 III 附上即可。

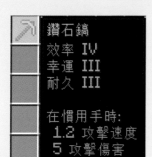

▶ 除了主要的幸運 III 以外，有時候也會額外附加其他功能，運氣好也有可能一次就得到效率 IV、幸運 III、耐久 III 如左圖。

到這我們已經有基本實力了，有了幸運 III 後，可以再去收集一些資源、礦物、或升級其他裝備、工具，這邊就不多做介紹，以下進入我們的主角：村民。

我是村民，
呱～呱～

Chapter 3
村民

我們可以將村民當成麥塊中的原住民，也是這本書的主題，善待村民可以得到相當大的回報；如果要討論麥塊中最強的是什麼呢？在這必須說：一定是村民。

麥塊最早在 1.0 版本加入村民，但只是一種毫無用處的生物，住在村子裡，當時村民無法交易也不會睡覺（1.14 村莊改版後村民才會睡覺），直到 1.3 時代才開始能夠交易，一直到現在，當然中間也經過了相當大的變化。

下面的介紹主要以 1.15 的版本為主，如有與舊版本的重要差別也會稍微介紹。

當玩家手上拿著綠寶石（村民的貨幣）的時候，村民會積極的展現他們可以賣給玩家的物品。

如果玩家手上拿著村民可收購的物品時，村民則會拿出綠寶石表示他們想買。（圖中的村民職業為牧羊人，會收購羊毛。）

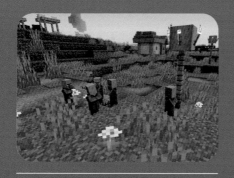

小村民會玩在一起四處追逐，非常活潑。

　　一個村莊中，原生的村民有限，而且進入 1.15 之後，遊戲中的一天，同一個村民只能交易兩次，我們一定會需要更多的村民；前面也有看到小村民，可以想到村民是一定能繁殖的。

補充　稍微介紹一下，1.14 之前的版本，繁殖村民主要是看門的數量，很神奇對吧！從 1.14 開始則是看床的數量，好像也很奇怪，但是比較合理了。

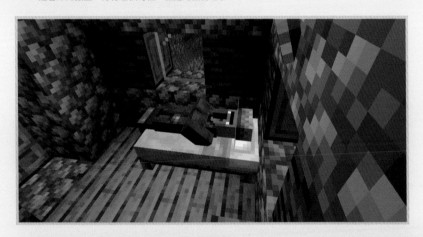

　　村民晚上會睡覺，但是眼睛是睜開的，有時會東張西望很不安分；如上圖，每個村民都要一張床，所以床的數量就是村民的數量上限；假設我們希望有 20 隻村民，就至少要準備至少 20 張床。

▶ 前一章將村民保護起來的建築物通常空間不夠，這時候我們應該已經挖礦回來了，各種工具與保護村民的能力提升不少，可以找一片空地用柵欄圍一圈，留下一個入口，再將床擺放出來，就會看到村民一個個自己走進來睡覺。

補充　保險起見，周圍還是盡量多插火把避免生怪。

等到村民都進來了，再將柵欄補起來，這時候可以丟食物給村民撿，如下圖，睡覺中的村民也會爬起來搶食物，似乎非常餓。

食物包括了麵包、胡蘿蔔、馬鈴薯、甜菜根；通常是麵包較方便，拆解村子內的乾草堆，或是直接用綠寶石跟農夫村民購買，都可以輕鬆獲得。

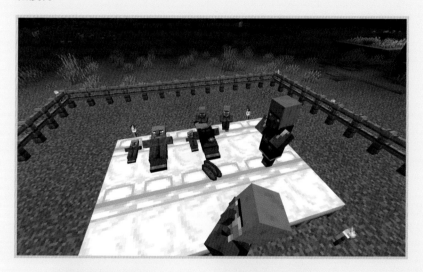

乾草堆 　　　麵包

注意　如果有使用這個指令 /gamerule mobGriefing false 村民就不會撿東西了，因此也無法繁殖；這個指令意思是生物不會破壞方塊，通常是用來防止苦力怕爆炸的破壞，多人遊戲則看伺服器的設定，目前大多會使用另外的插件功能，防止爆炸破壞。

▶ 當然也一定會有無法繁殖的伺服器，那就沒辦法了。只好多找幾個村莊，或者靠治療野外的殭屍村民來增加數量。

到了白天，村民一起床就會開始冒愛心，條件足夠的話（食物、床數量），就會生出小村民了，小村民過 20 分鐘會長大。額外提醒，因為小村民很調皮會在床上跳來跳去，所以床的上方兩格要是空氣方塊才行。

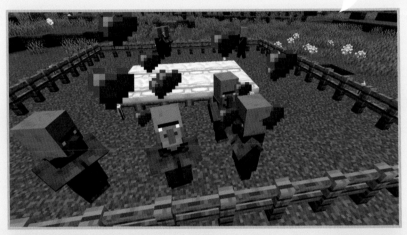

▶ 我們做個實驗試試看，隨意用木材擋在床上方兩格，結果村民愛心冒完後沒有生出小村民，而是生氣了，代表床已經被判斷為無效的了。

▶ 左圖中有一隻穿綠色長袍的村民，是俗稱的傻子，傻子無法獲得職業；在 1.14 的村莊大改版以前，村民一出生就決定了他們的職業，當時只有衣服顏色不同，因此最不希望看到生出來的村民穿綠色長袍；1.14 以後已經生不出傻子村民了，反而變得很稀有。

繁殖村民就是如此輕鬆，大家可以按照自己需求，想要更多的話，只要再增加床的數量及餵食；只不過，伺服器通常會限制區塊中的生物上限；若不加限制，每個人都養上百隻動物或是村民，會造成伺服器過多不必要的負擔，因此通常會按照區塊圍起來。

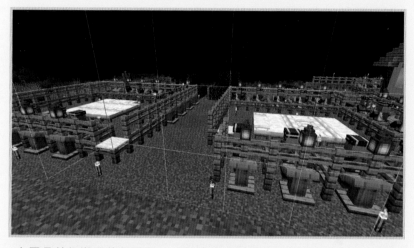

▶ 上圖是曾經遊玩的伺服器，一個區塊限制最高 12 隻村民，所以想要多一些的話只能分開在不同區塊。

[F3] + [G] 可以秀出區塊邊界

★小技巧★

在柵欄上放地毯，玩家可以跳上去，但是村民或怪物無法跨越。（陷阱門也可以，照自己喜好即可）

　　這邊只是介紹管理與繁殖村民的方法；作者也有朋友喜歡蓋一間宿舍，早上看著村民一整群的出門像是去上班（事實上村民真的是去上班工作）。

補充 上圖中是存在風險的，如果村民被雷擊中會變成女巫，建議還是建個屋頂保護起來，除非是莽原或是沙漠生態系，不會下雨自然也不會有雷擊。

村民交易的物品取決於他們的職業。1.14 以前的版本，如前一節所說，村民一出生就決定了他們的職業，包括傻子；1.14 後，村民的職業改成按照工作台來決定。

● 村民職業 X 工作台

講台

圖書管理員

書形帽子和眼鏡

切石機

石匠

黑色圍裙和黑色手套

製箭台

製箭師

帽子上的羽毛和背後的箭袋

製圖台

製圖師

金色單片眼鏡和背後有圖紙袋

煙燻爐

屠夫

白色圍裙和紅色頭巾

紡織機

牧羊人

棕色皮帽和白色羊毛外衣

補充　工作台合成表見 P.116

堆肥桶

農夫

草帽

高爐

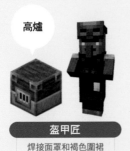

盔甲匠

焊接面罩和褐色圍裙

鍋釜

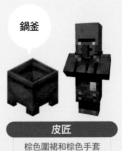

皮匠

棕色圍裙和棕色手套

木桶

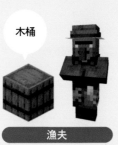

漁夫

漁夫帽和吊著魚
的圍裙

鍛造台

工具匠

黑色圍裙背後
掛著錘子

給
我
工
作

一般村民（無業）

釀造台

神職人員

紫色圍裙背後有
苦力怕圖案

砂輪

武器匠

黑色圍裙和海盜眼罩

我
不
工
作

一般村民（傻子）

41

▶ 穿著普通的灰色長袍，代表這個村民是沒有職業的，而無職業的村民會搜索附近的工作台，如左圖，村民發現講台立刻成為圖書館理員（未來圖書管理員也會是最多隻的）。

前面提到過，進入村莊第一件事是將工作台拆掉，因為有一些職業真的想不到任何用途，或者是交易綠寶石的效益太差；而且一開始工作台的位置分散在四處，交易必須跑來跑去很麻煩，所以就先拆了吧。

將工作台拆掉後，村民如果還沒有做過任何的交易，則會變回原本灰色長袍的無職村民。

反過來說，我們想要鎖定村民的職業，或者是交易的選項，只要任意交易一次就可以了；1.15 版本後，沒有交易過的村民，也會不定時自動變回灰色長袍，因此若是看到不錯的交易選項，一定要馬上鎖定職業，鎖定以後這隻村民就不會再改變職業，與已有的交易選項。

> 補充 (1) 很多玩家以為，要解鎖第二層交易選項才能鎖定，其實只要任何交易一次，村民的經驗值有增加就可以鎖定了。
>
> (2) 鎖定以後就算變成殭屍村民，也不會改變職業與交易選項；但是必須讓他變回原本的村民，才能再次交易。當然了，誰會跟殭屍買東西呢！治癒的方法後面會再介紹。

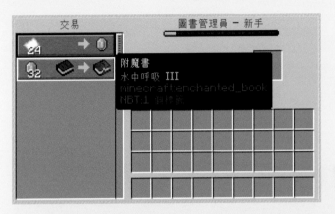

如上圖，剛剛的圖書管理員，販賣的是水中呼吸 III 的附魔書，只要跟他買一本書，或者用 24 張紙換一個綠寶石，這隻村民就永遠不會改變職業了，交易選項也會保留。

接下來，回到我們繁殖村民的地方。

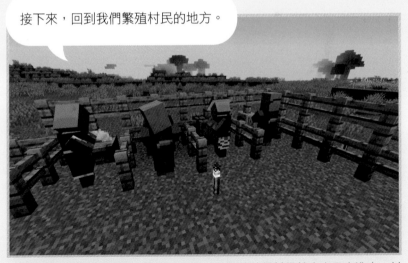

▶ 只要像這樣用柵欄隔開，放上工作台，白天的時候村民就會自己走進去，村民進去工作以後再將柵欄補上，防止他們亂跑。

▶ 也可以先將村民分別關在小格子內，再放上工作台，運送村民方法很多，礦車或船都可以，有時候他們也會自己走進去。

補充 格子裡的村民雖然看得到床，但是他們沒辦法走到床的位置，因此並不佔用村民上限。利用這個特性，只要讓小村民離開床的範圍，就可以達成無限繁殖村民；只是我們不需要這麼多村民，太多會造成無意義的浪費電腦資源，伺服器通常也不允許。

村民主要的功能就是交易了，這一節會列出村民較為實用的職業。

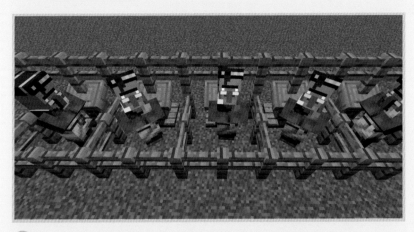

補充　1.14 版本後，村民的解鎖改成了等級制度，依等級腰帶上的牌子顏色也會不同。

腰帶上的牌子分別為：石、鐵、金、綠寶石、鑽石來代表他們的等級，其實只是讓玩家了解，自己解鎖了多少層的交易項目，實際上很少會去注意村民等級。

● 圖書管理員

圖書管理員可以提供我們所有附魔書的來源，包括無法用附魔台得到的寶藏型附魔，像是修補、冰霜行者；除此之外還有附魔台無法到達的最高級附魔，以鑽石材質來說，武器上最常用到的鋒利 V，工具的效率 V，防具的尖刺 III，也都可以直接跟村民購買，只是通常會比較貴，出現的機率也較低。

▶ 前一節提到過的，圖書管理員會是將來使用最多的職業，這是因為麥塊中的附魔系統；不論是民生必需品的工具，或是武器與防具，甚至是鞘翅都有可以使用的附魔。

▶ 圖書管理員第一層的交易項目，會在紙、書櫃、附魔書中三選二，這隻剛好缺少附魔書。

目前階段很難有足夠的綠寶石買書櫃，而且也太貴了；第一個選項可以考慮，上一章我們完成附魔台後，剩下的甘蔗也要繼續種植，不論是為了解鎖村民交易，或者是賺取綠寶石都不錯。

另外，前面提到過，還未交易過的村民會不定時的變回無職業狀態，如果是已經被區格起來的村民，旁邊的工作台是距離最接近，也是唯一能接觸到的，因此立刻又會重新就職，這是 1.15 版本開始才有的特色，簡單來說就是會自動刷新。

補充 與找床機制一樣，必須是村民能夠走過去接觸到。

▶ 如果覺得自動刷新太慢，也可以像左圖，與外圍柵欄進出方式一樣，只要鋪上一塊地毯，我們就可以自由跨過柵欄，而村民不會跳出來；然後手動將工作台拆掉再裝上，村民也會刷新交易項目，當然前題要選擇是還沒有交易過的村民才行。

補充 版本 1.14 時代，不少伺服器都有安裝防止玩家刷交易的插件，當村民得到職業的同時，也會得到少許的交易經驗，因此交易選項就被鎖定了。作者覺得這是一件無意義的事，玩家只要多繁殖一些村民，也可以達成目的，只是會多花一些時間。

這邊分享一些作者本人遊玩多人伺服器時，刷出不錯的選項。

▶ 修補書的重要性就不用多說了，早期的麥塊是沒有的，直到版本 1.9 才加入。1 點經驗值可以修復 2 點的耐久，配合耐久附魔使用會有更大威力，10 顆綠寶石是修補附魔書的最低價。

補充　I 級附魔書最低價格是 5 顆綠寶石，II 級是 8 顆、III 級是 11 顆、IV 級是 14 顆、V 級是 17 顆；正常情況很難這麼好運，通常會比較貴，V 級書看到要整整一組 64 顆綠寶石也不用太意外。而寶藏型的價格為雙倍，所以修補書 10 顆綠寶石就是最低的價格了。

▶ 很接近最低價格了，而且鑽石材質在附魔台無法直接出現 V 級。

▶ 一樣是寶藏型附魔，附魔台無法獲得的，II 級最低價 8 顆，寶藏型為雙倍，因此 16 顆也已經是最低價格了。

▶ 最低價格的 IV 級附魔，只可惜通常用不到爆炸保護，除非是特別的模組伺服器，可以同時存在四種不同的保護。後面會介紹，1.14 時代也曾經短暫的可行。

▶ 最低價格的 III 級，也是滿實用的附魔，在水裡可以跟陸地上一樣快。

▶ 由於新手時期很容易摔死,也是很重要的附魔。很難靠附魔台獲得。

▶ 也是非常重要的附魔,每一級可以增加普通掉落物上限 1 個,像是苦力怕最高可掉落五個火藥,地獄幽靈也是最多五個火藥,幽靈之淚則是四個,凋零骷髏頭顱為稀有掉落物,也從原本的 2.5% 增加到 5.5%(每一級掠奪增加 1%),甚至是皮革與肉類也會每一級增加一個上限,所以宰殺動物時記得要帶著掠奪。

　　另外圖書管理員每一層的解鎖都有可能出現附魔書的項目,也有可能同一隻村民就賣四種不同的附魔書,如下圖。

●農夫

　　最適合賺綠寶石的職業就是農夫了，首先第一層就收購各種農產品，但是數量都很大，所以第一層建議刷出麵包就可以，之後可以直接買麵包，讓其他村民繁殖，節省不少時間。

▶ 第二層有 2/3 機率會收購南瓜，也是我們主要的目標，南瓜成長快，需求數量少，還可以做自動南瓜機來生產，下一章會介紹。

▶ 農夫的其他交易項目，有一個值得注意，解鎖到大師時（腰帶上是鑽石，也是最高等級），會販賣金胡蘿蔔，如果綠寶石充足，可以考慮改吃金胡蘿蔔，雖然飢餓值補充不如牛排或豬排，但是飽食度 14.4 是所有食物中最高的，簡單來說就是可以撐比較久也回比較多血。

● 製圖師

製圖師是個不起眼的職業,通常是想要買林地府邸的地圖時,才會想到他,但是 1.14 改版後,製圖師也成為了賺綠寶石的好朋友。

▶ 只要先賣一些紙,第二層就會解鎖玻璃片;方便計算我們用整數,六組沙子燒成六組玻璃,總共做出 16 組的玻璃片,可以換到大約 93 顆綠寶石;這還不包括村民會打折,而且沙子只要一個沙漠就挖不完了,是不是非常棒呢?下一節也會介紹另一個更強大的應用。

玻璃 + 玻璃片

● 石匠

石匠第二層會開始收購石頭,挖礦時很容易鵝卵石大爆滿,這時候石匠是個不錯的選擇,只是鵝卵石需要先燒成石頭,或者是使用絲綢之觸附魔的工具,可以直接挖下石頭。

▶ 除了石頭也收購黏土球,只是黏土球通常不容易大量取得。

● 神職人員

收購腐肉，但是需求量太高並不建議，主要是為了解鎖到第四層，有 2/3 機率出售終界珍珠；終界使者不好對付，也很難遇到，所以我們可以跟村民買珍珠，做成終界之眼以尋找終界祭壇。

● 武器、工具、盔甲匠

主要是可以買鑽石製物品，目前來說，除非很缺鑽石，否則並不建議，後面配合打折技巧再使用即可。另外如果有鐵巨人農場，鐵錠真的多到用不完也可以考慮賣給村民。

● 漁夫

定位很尷尬，收購線但是要求比製箭師多，煤炭看似不錯，但是得要挖礦才有，除非漁獲量太多才考慮。

● 其他職業

剩下的其他職業比較不實用，簡短介紹一下。

屠夫 購買生肉的數量太大，賣給他不如我們自己烤來吃；反而是綠寶
石充足後，可以考慮跟屠夫買烤豬排當主食。

製箭師 木棒可以換綠寶石看起來不錯，但是 32 根木棒等於是 4 個原
木，比起自動生產或是挖沙子都太慢了，如果有做蜘蛛類的
生怪塔，可以考慮用線交易，但是仍然不建議，因為不論是
經驗值或者是賺綠寶石都不是首選。

皮匠 沒什麼好說，最沒用的職業，皮革很難取得，皮製裝備又很薄弱。

牧羊人 下一章會介紹，有自動剪羊毛可以考慮，但仍然太慢；如果
要用線合成羊毛，那不如跟製箭師交易線。

　　前一節列出了村民的職業與交易選項，我們從中得到相當大的幫助，但是除了交易之外，還有另一個好處：經驗值。

　　每一次交易玩家會得到 3 ～ 6 的經驗值，當村民進入繁殖狀態時則會得到 8 ～ 11 的經驗值，雖然比較多，但是不好控制，所以我們還是以基本值來討論；平均是 4.5 經驗值，交易 100 次就有 450 經驗值，而我們附魔最高的 30 級，大約也只要交易 310 次就有了，要如何交易這麼大量的次數呢？

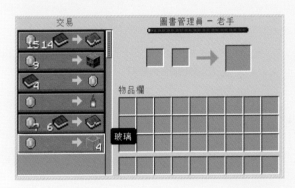

▶ 先看最常使用的圖書管理員。如下圖，解鎖到第三層有 2/3 機率會販賣玻璃

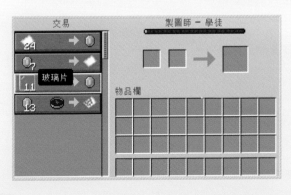

▶ 再來看上一節提到的製圖師，如下圖解鎖第二層一定會收購玻璃片，村民外觀也戴著單邊鏡片。

▶ 大家可能已經發現了，我們可以跟圖書管理員買玻璃，然後做成玻璃片再賣給製圖師。

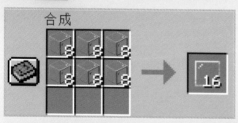

▶ 假設我們用 12 個綠寶石跟圖書管理員買 48 個玻璃。

▶ 6 個玻璃可以合成 16 個玻璃片，48 個玻璃總共可以合成 128 個玻璃片。
再將玻璃片賣給製圖師，為了方便計算，我們自己補上 4 個玻璃片，
132/11=12 個綠寶石；也就是說，在這個過程中，綠寶石完全不變，我們只
消耗了 4 個玻璃片，就完成了 24 次交易，平均獲得 24x4.5=108 的經驗值，
非常的簡單又輕鬆。
而 4 個玻璃片大約只是一個沙子而已，可以說是用一個沙子換了 100 經驗值。

　　這個模式可以無限的獲取經驗值，圖書管理員應該會是最多隻的，
購買玻璃完全不用擔心，在遊戲初期也可以多放幾隻製圖師，如同前
面提到的，手動挖沙子來賺取綠寶石也是很棒的選擇。

　　按照這個技巧，偶爾還是要挖沙子來補充玻璃，但是，交易的價
錢是可以改變的，這取決於村民對我們的好感度。

　　如果對村民做壞事，比如說揍村民或攻擊鐵巨人，當然會被討厭，
東西就會變貴；相反的，如果對村民做出友好的行為，則村民也會給
予我們折扣做為回饋，接著就來介紹如何殺價。

▸ 前一節的圖片中大家可能已經發現，附魔書的價錢已經改變了。

這隻村民除了交易以外，沒有做其他事情，也就是說只要常常交易，村民就會自然提升好感度，進而給予我們一小部分折扣。

上述情況是自然產生的，接著介紹其他可由玩家主動製造出的打折效果。

● 村莊英雄

我們來看一下當村莊英雄 I 級時，剛剛的圖書管理員與製圖師會如何。

補充　村莊英雄是 1.14 村莊改版加入的新效果，總共有五個等級，基本的 I 級與村民交易會便宜 30%，之後每一等級再增加 6.25%，最高是 V 級會便宜 55%。

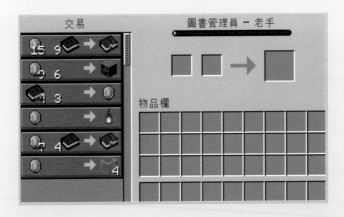

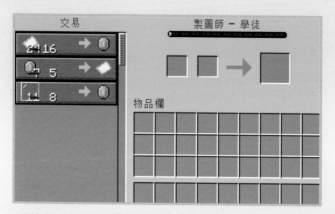

▸ 圖書管理員部分，書櫃原本是 9 顆綠寶石，折扣 9x0.3=2.7 後變成 6 顆，其他項目也明顯的大約便宜了 30%；值得注意的是，原本 1 顆綠寶石的項目是沒有折扣的，並不會變成 1 顆綠寶石可以買更多玻璃。

▸ 製圖師部分，想必大家看到一定很開心，原本還要挖沙子來補充玻璃片，現在完全不需要了，只要一直買賣玻璃，不但賺到海量的經驗值，連綠寶石也越來越多。

我們再看看村莊英雄 V 級的情況如何。

▸ 折扣後已經不到原價的一半了，是不是非常強大呢？接著來介紹如何得到村莊英雄的效果。

▶ 遊戲中偶爾會在野外遇到巡邏隊，背後有旗子的是隊長，玩家殺死隊長會得到不祥之兆的效果。

▶ 帶著不祥之兆效果進入村莊會觸發突襲，如上圖，村民很緊張的四處逃跑，並且敲鐘提醒其他村民，這時候玩家可以協助村民對抗突襲。

　　勝利之後我們就會得到村莊英雄 I 級的效果，村莊英雄的效果等級與觸發的不祥之兆等級相同。

補充 不祥之兆最高是 VI 級，村莊英雄只有 V 級，所以不祥之兆只需要 V 級就可以了；另外村莊英雄時間為 60 分鐘。

而累積不祥之兆的方法，只要重複殺死隊長即可，但是當突襲正在發生時是無效的，否則無限的突襲永遠都打不完。

　　只是隊長並不容易遇到，而且不祥之兆效果有時效性（100 分鐘），過了時間就會消失，該怎麼辦呢？

▶ 同樣的在 1.14 村莊改版後，有新加入建築物：掠奪者前哨站，在它的周圍會自然生成掠奪者與隊長，若是有發現前哨站，只要在附近慢慢擊殺隊長就可以累積不祥之兆。

▶ 如上圖，在沙漠上的掠奪者前哨站，很明顯的周圍不斷在生成掠奪者。
前哨站算是稀有的建築物，也沒有什麼特別的方法可以找到，只能慢慢探索地圖，或是與其他玩家合作分享；而且突襲會隨著等級越來越困難，如果裝備實力夠強是可以一個人打得贏，但是要非常久也非常累人，因此建議還是跟朋友或其他玩家一起挑戰，比較有樂趣，也比較輕鬆。

▶ 前哨站可能會有被關起來的鐵巨人。

● 治癒殭屍村民

再來介紹另外一個讓村民大打折扣的方法，就是治療殭屍村民，讓他們變回原本的村民。

前面提到過，如果真的找不到村莊，也可以靠著治療殭屍村民，自己建設出一個村莊。

治療的方式是先投擲虛弱藥水，再拿著金蘋果對著殭屍村民按右鍵餵食（附魔金蘋果無法，應該也沒人會捨得使用）；這表示我們至少要去地獄一趟，才能夠釀造藥水，如果已經開始跟村民交易的話，相信身上裝備能力應該足夠應付。

 →

▶ 虛弱藥水做法很簡單，在釀造台中，只要水瓶加上發酵蜘蛛眼（棕色蘑菇、糖、蜘蛛眼合成），之後再加上火藥就可以投擲了。

▶ 如果有發現小雪屋，裡頭也有完整一套治療道具。
左圖，中間地毯下藏有陷阱門，裡面有梯子可以下去。

▶ 圖中的釀造台有虛弱藥水，左邊會有箱子，裡面有金蘋果，這裡正好是治療殭屍村民的教學。

治療後的村民因為接觸不到釀造台，會變回灰色無職業村民，我們馬上給他一個製圖台看看會如何，如下圖。

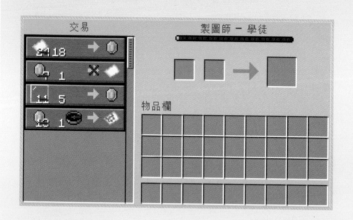

可以發現交易的折扣非常不得了，玻璃片便宜到與辛辛苦苦打的 V 級突襲一樣價格，探險地圖更是只要 1 顆綠寶石，而且這是沒有時間限制的，也就是說這隻村民永遠都會給我們大打折。

也可以故意讓村民被感染成殭屍，再將他治癒也會得到同樣效果，用剛才的修補書村民來試試看。

▶先放殭屍進來咬村民。

▶治療過程中會不斷發抖，並冒出紅色粒子效果，旁邊村民整個狀況外的感覺，等等就輪到他；頭上可隨意放一些遮蔽方塊，避免太陽出來殭屍村民被燒死。

使用這個方法要注意，遊戲難度為困難時，村民被殭屍殺死是 100% 變成殭屍村民，普通難度則只有 50%，簡單是 0%，伺服器通常是困難的難度，至少也會是普通以上。

補充 可以讓無職的灰色長袍村民感染，治癒後再給予職業也會有同樣效果。

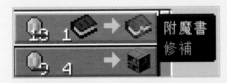

▶治療完後，修補附魔書只要 1 顆綠寶石。比剛剛的村莊英雄效果便宜多了！

要注意的是，遊戲設定上，是因為村民感謝治癒他的人，才會給予最大的折扣，因此只有治療他的玩家有打折，其他玩家仍是原本的價錢。

村民的折扣的規律，大致上是減少 6 顆綠寶石或是 6 樣物品；但是像附魔書、探險地圖、工具裝備之類的高單價物品，則會一次減少 20 顆綠寶石以上，最多減少到接近 30 顆。

下面列出一些適合使用這個方法的村民職業。

❶［圖書管理員與製圖師］：不需要多說，絕對是最適合的。

▶ 原本 16 顆綠寶石的冰霜行者 II，直接降成 1 顆；而圖書管理員的好搭檔製圖師，前面已經有例子了。

❷［農夫］

▶ 還記得前面將農夫列為推薦職業的第二個，1 個南瓜換 1 顆綠寶石，這南瓜真是了不起；搭配圖書理員一起看的話，等於是 1 個南瓜可以換 1 本修補或是冰霜行者 II 的附魔書；另外金胡蘿蔔也變成只要原價的 1/3。

❸［工具匠與武器匠］

▶ 收購鐵，如果鐵錠過多的話 1：1 換成綠寶石也不錯。

❹［神職人員］

▶ 販賣珍珠，也只要 1 顆綠寶石就好，一樣配合上面來看，等於是 1 個鐵錠或者是 1 顆南瓜就可以換 1 顆終界珍珠。

▶ 雖然一般遊戲中不需要大量珍珠，但是作者曾經玩過某個模組伺服器，可以將生怪磚挖下，放置在自己想要的地方，但是需要花費約 64 顆終界珍珠，可是伺服器並沒有開放終界，最後作者靠著村民這招大賺了一筆。

❺ [盔甲匠]

▶ 原本嫌太貴的附魔鑽石裝，現在通通只要 1 顆綠寶石，他的附魔只有 5 ～ 19 級，如果覺得太爛，只要拿去砂輪上直接洗掉即可。

❻ [漁夫]

▶ 如前面提到的，漁獲太多時可以考慮，尤其是熱帶魚與河豚，只要 1 隻就可以換 1 顆綠寶石。

　　這一節介紹的兩個技巧，也可以同時使用，但是治癒殭屍村民就已經夠強大了，因此通常不太需要。

▶ 左圖是治癒的村民加上村莊英雄 V 級同時的效果，從紙跟玻璃片價格可以看出，計算方式是先算村莊英雄的 55% 折扣，再扣 6 顆，玻璃片也只要一片就可以換一顆綠寶石。

　　麥塊遊戲的設計也是十分有趣，村莊英雄其實是玩家帶來的災害，結果被村民當成英雄；治療的村民會感謝玩家，給予超大優惠，但是實際上也是玩家故意害他變成殭屍，所以作者經常覺得，玩家才是最可怕的生物。

Chapter 4
被動式收益 ————————————

跟村民買東西,主要的附魔書或者是食物之類的,甚至是命名牌,都要花費綠寶石,有時候即使有折扣了還是不便宜,這時候就會思考,如何以更輕鬆的方式,獲得大量原料來跟村民交易綠寶石。

補充 當圖書管理員很多時,可以將他們命名,否則每次都要一隻一隻找是誰在賣我們想要的書,就太麻煩了。

前一章的內容，有幾個重點物品：甘蔗、南瓜、鐵錠。

甘蔗 數量需求大，主要是用來解鎖圖書管理員的交易選項。

南瓜 作者的最愛，可以輕鬆大量生產，又有很棒的交易價值，1.14 版本以前就已經是主要的賺綠寶石來源，更不用說 1.14 版本後，可以 1：1 交易綠寶石，這個南瓜裡面可能有鑽石。

鐵錠 除了可以交易綠寶石，平常的使用量也不小，像是合成附魔書，修理裝備要用到的鐵砧，一台就要總共 31 個鐵錠了（3 鐵磚 4 鐵錠）。

以上這些物品通常需要我們手動去獲取，而最輕鬆的取得方式，當然是讓他們全自動生產，也就是所謂的被動式收益。

意思就是完全不用管他，掛網、發呆、聊天或是做其他事情，比如蓋房子，物資都會源源不絕的自動產出，我們只要記得定時去收取就好。

　　自動甘蔗機的做法有很多種，我們追求的不是最高效率或者最省空間，而是最容易建造出來，而且產量絕對是多到用不完。

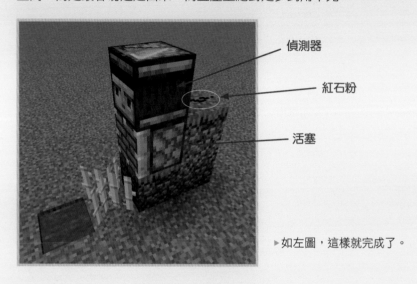

偵測器

紅石粉

活塞

▶如左圖，這樣就完成了。

　　是不是簡單到不可思議，主要準備的材料是偵測器與活塞，活塞朝向第二層的甘蔗，偵測器看向第三層的甘蔗。

　　原理是只要甘蔗長到第三層，偵測器觀察到眼前的方塊有變化時，會觸發一個短訊號，所以偵測器後方必須擺上紅石粉，讓訊號傳送到下面的活塞，活塞就會將第二層以上的甘蔗推掉。

　　但是甘蔗推掉後會散落在地上，接下來我們必須來蓋個收集的設施；大家也可以先開一個單人的創造模式，在超平坦地形先練習一次。

補充　同樣的原理，也可以運用在海帶或是竹子。

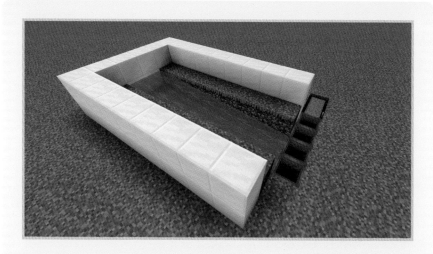

　　首先將收集區的四個漏斗接起來，讓物品流向收集用的箱子，可以先隨便丟幾個東西進去漏斗，測試物品是否有正常傳送到箱子內。

　　然後擺上兩排的草地，長度為八格（能種植甘蔗就行，沙子也可，但是沙子在空中會掉落，建議用泥土或草地），在盡頭倒兩桶水，水剛好流到漏斗，其實水道只要一條就可以了，但活塞推動常常讓甘蔗噴得太遠，為確保收集效率，才使用兩條水道；圍牆的建材隨意，用石英磚示範只是比較美觀。

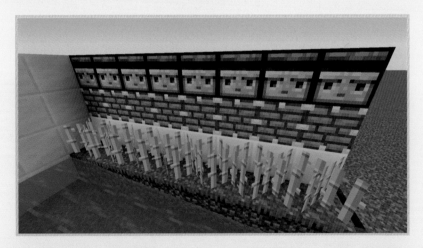

shift + 右鍵 ➡ 指定連接的方向

補充　各種自動生產機器，通常是由收集處開始，再慢慢的往上建造生產區。

　　底下的收集區從側面看會是這樣，可以看到漏斗都有指向儲物箱的方向；如果直接對箱子或漏斗右鍵，會是查看它們的內容物，只要先按住 shift 再點右鍵，就可以指定連接的方向。

　　再來照著一開始的圖，由下往上依序是任意建材、活塞、偵測器；如前面所說，長度 8 格剛好是完美的空間應用；另外雖然是非必要的，既然中間已經是收集用的水流，對稱的那一面通常會順便建造一條生產區。

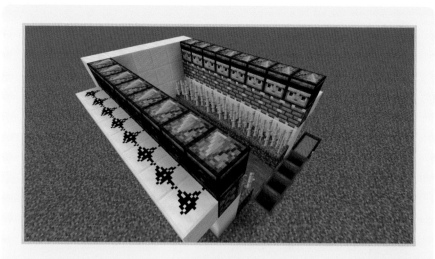

　　擺放完前後對稱部分,再將偵測器後方的紅石粉鋪上就完工啦!是不是非常簡單又輕鬆呢,我們可以手動將甘蔗疊上去,到第三層如果有觸發活塞推動,就是成功了。

目前來說，一台基本自動收成甘蔗機已經完工了，接下來在我們繼續增建的過程中，他就已經開始自動生產囉！

▶偵測器要從這個方向擺，如左圖圈起來的地方，他才會看向前方；偵測器的正面，也很像一個臉看著前面的方塊。

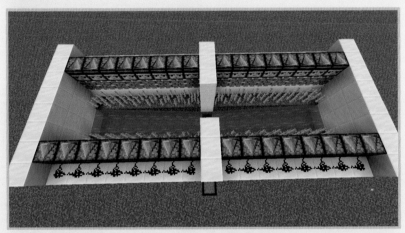

▶當然了，漏斗的另外一個方向，我們也可以用左右對稱的方式增建另外半部，讓他們同時流向中間的收集口。

▶ 手動放甘蔗測試，活塞會推動表示運作正常；因為設計與建造方便，後面的紅石是連在一起的，因此活塞會整排一起推動，不會影響收成率。

以上稱為一層的甘蔗機，如果我們想要更大的生產量，也可以繼續往上加蓋。

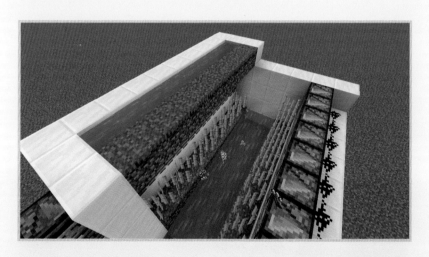

第一層甘蔗機的上方，如圖中圍出一圈，並且在八個偵測器的正上方倒水，水源或是水流都可以，內側必須用可以種植甘蔗的材質，可以看到第一層已經開始生產了。

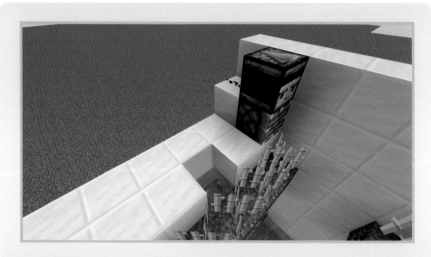

　　接著在剛剛的水源上方，鋪上一層任意材質並且在草地種上甘蔗，設計與第一層完全一樣，活塞加上偵測器如上圖。

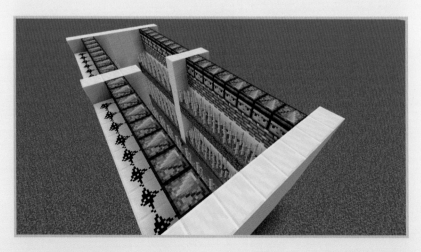

　　完成第二層後，生產量當然也是原本的兩倍，再來就是看大家的需求，想要產量更大，只要往上多建幾層就可以了。

▶ 將剛剛的甘蔗機擴建
至八層。

▶ 從上方往裡面看。

　　作者自己的經驗，八層的甘蔗機產量是非常可怕的，底下收集處
一個大箱子完全不夠裝；另外如果覺得一整棟站在那不美觀，也可以
將甘蔗機藏在地底下。

左圖是作者在伺服器遊玩時建設的地下甘蔗機，活塞都是推出的狀態是因為甘蔗產量過多了，所以設計了一個開關讓他停止生產。

接著介紹開關的設計。

▶ 作者的朋友幫我蓋了一間甘蔗小屋，上面是甘蔗的英文，用旗幟做成的，圈圈處的拉桿就是控制的開關。

　　開關的原理是讓活塞處於打開的狀態，甘蔗的生長空間被擋住，自然就會停止生產，所以我們的目標是，只要一個開關就讓所有的活塞都推出去。

　　而甘蔗機上的活塞，其實是靠偵測器的短訊號觸發，也就是說，只要連接到偵測器後面的紅石就行了。

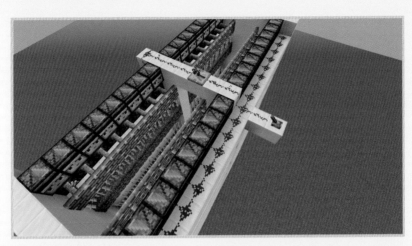

▶ 如上圖這樣連接起來就行了，最上層的活塞已經都處於推出狀態，紅石中繼器可以延長訊號，再來要思考如何往下傳送訊號。

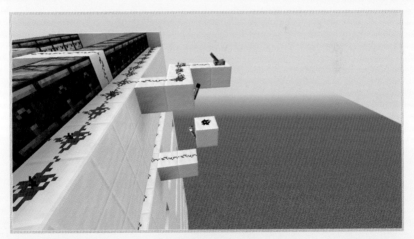

▶ 先將開關移到別處，紅石火把與紅石粉如上圖中放置即可，目前開關可控制上面的兩層了，另外一側除了沒有拉桿，其他部分都相同。

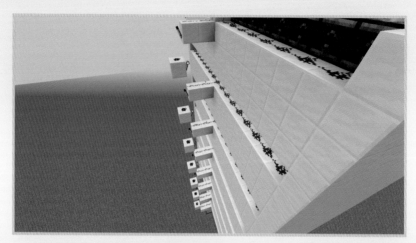

▶ 我們直接看另外一邊，每一層的設置都一樣，如上圖，開關打開後全部的活塞都會推出去。

　　上面的例子是甘蔗機蓋在地底下時可以使用的方法，如果是建立在地面上就更容易了，只要將開關放在最下層方便操作的地方，再讓訊號向上傳遞即可。

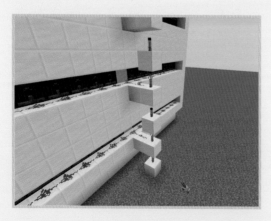

▶ 如左圖，只要一層層的將紅石火把疊上去就可以了。

之後我們只要操作一開始上面的拉桿，就可以隨時控制打開或是停止生產。

▶除了往上增建以外，作者也有朋友喜歡延伸長度，如上圖。

▶原理非常簡單，上層水流為 7 格，到第 8 格往下流就會再延伸出新的 8 格水流。

▶ 有個小地方要注意，後半段甘蔗無法種植，必須將水源或水流藏在這裡，與往上增建相同。

▶ 也有用兩個收集口的方式增建，中間的水源剛好可以共用。

▶ 手動擺甘蔗測試，中間部分 15 個活塞會同時推出。

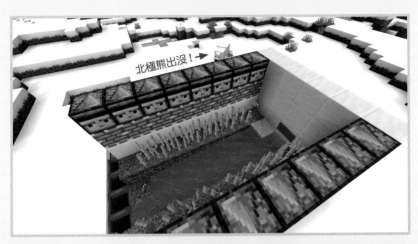

北極熊出沒！→

▶ 也曾經有朋友想要在雪地蓋甘蔗機，但是很煩惱水源會結冰；只要在水源上方貼上告示牌即可防止，如上圖右邊的水源不受影響，左邊的水源已經結冰，失去水流的甘蔗會彈起來，無法種植。

小故事時間

　　作者曾經蓋了八層的甘蔗機，每天都會產出好幾大箱，又不想浪費丟掉，所以周圍擺了約 20 個箱子存放；有一天朋友急著通知我，甘蔗被偷了，上線查看才發現，這個人真厲害，20 幾箱全搬光了，只能佩服他的毅力。

　　這麼多根本用不完，只是浪費力氣搬運而已；授之以魚不如授之以漁，總不可能每次都有作者給他偷甘蔗吧？所以最好的方法當然是，我們有能力可以自己建造生產。

　　自動南瓜機的做法也有很多種，這邊介紹作者最愛用的，至少在
十個以上的伺服器建造過，從村民有收購南瓜的早期版本就開始使用，
建造方式也很容易。

▶如左圖，這樣就完成了。

　　跟甘蔗機一樣相當簡單，這裡用到的是一個稱為 **BUD** 的技巧
（**Block Update Detector**），方塊更新感應器，南瓜長在活塞前方位
置時，便會觸發活塞推動。

　　上例只是簡單示範，南瓜有可能生長在其他位置，接著就來一步
一步教大家如何建造。

南瓜機的外觀與甘蔗機有點像，我們一樣先蓋好收集口的四個漏斗，讓物品流向箱子，也是一樣八格草地或泥土都可以，剛好跟水流一樣長度。

接著如上圖，從邊緣開始先耕地再種植南瓜種子，空一格是為了給南瓜生長的空間，後面擺上活塞，活塞兩旁自由擺放，這裡是放置照明用的燈籠；如果骨粉充足也可以灑上去，使南瓜種子快速生長成南瓜梗。

▶ 如同甘蔗機，前後排與收集口另一方向對稱建造，南瓜生長速度滿快的，已經長出好幾顆了；特別的是中間收集口，漏斗上方也可以種植，增加生長出南瓜的機率。

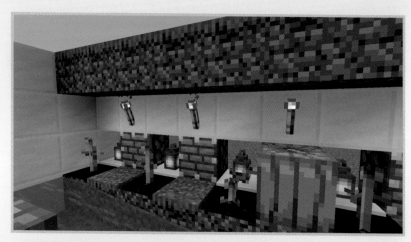

▶活塞上方任意建材即可，活塞前方，也就是南瓜生長位置的上方，則是插上紅石火把，紅石火把上方其實任意建材都可以，用草地或泥土是為了之後向上擴建。

再來放紅石粉在每一個活塞的上方，放下時紅石粉會閃爍一陣子才停下來，就表示已經成功了；沒有的話可能是順序問題，重新擺放草地與紅石粉即可。

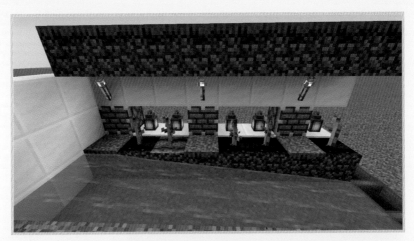

▶如果不希望周圍一起閃爍，也可採用這個方式，中間空兩格就不會連動了。

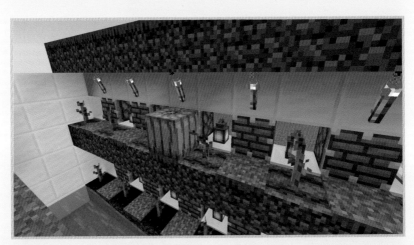

▶南瓜機比甘蔗機簡單些，因為不需要水也能種植，往上擴建只要在前面頂層的草地或泥土上，完全按照第一層的方式就行了；南瓜生長速度真的非常快，建造過程中就長出好幾顆了。

BUD 類似偵測器方塊，南瓜機其實不太會影響效能；但是有一天，朋友對我說：你的南瓜機好吵哦。才發現原來有時候會卡卡的，是因為麥塊播放過多的音效，當然我們也可以將南瓜機建造在地底下。

▶ 這是作者在伺服器遊玩時，建造的地下六層南瓜機，很明顯可以看到牆壁上材質亂七八糟的，因為在地底下平常不會看到，當然就懶得美化。

　　這台南瓜機的最高層，高度大約在 Y=48，在地面上已經完全聽不到聲音了；建造方式是，先思考我們想要蓋幾層，像上圖的六層南瓜機，每一層高度是 3，所以大約從 Y=48 開始計算好大小，挖到 Y=30 再從底下開始往上建造。

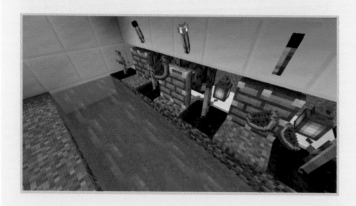

西瓜的生長方式與南瓜非常相似，當然也可以利用這台機器生產，前頁下圖是被活塞推出，飛散的西瓜片；農夫村民也有收購西瓜，而且價格比南瓜還要好，但是作者通常不會蓋西瓜機，其實從圖中就可以發現，收成的是西瓜片而不是完整的西瓜；因此不論是產量或是便利性（要另外手動合成），都比不上南瓜。

前一章提到的，我們可以跟村民用 1 顆南瓜換 1 顆綠寶石，就算最貴也是 6 換 1；而這台南瓜機，只要遊戲一段時間，可能就生產滿滿一整箱的南瓜，可以跟農夫村民換滿滿一整箱用不完的綠寶石，所以南瓜真的非常強大。

小故事時間

現在很多的伺服器都有經濟系統與貨幣，作者也認為多人遊玩有貨幣系統會比較有趣，大家買東西才不需要以物易物，可以直接以遊戲內的金錢來交易。

其中有一個伺服器的賺錢方式是，將物品販賣給伺服器，換取遊戲內的貨幣；比如說，一個鑽石 200 元，一個鐵錠 20 元之類；然後大家可以猜猜看我們的主角，南瓜可以賣多少錢呢？答案是一個 50 元，不知道伺服主怎麼想的，竟然四個南瓜等於一個鑽石的價值；想當然，作者靠著賣南瓜大賺了一筆，同時也成為伺服器的首富，這南瓜根本是黃金做的吧。

如果已經建造了前面介紹的甘蔗機與南瓜機，想必綠寶石與各種物資都已經多到用不完了；這個時候會發現一件事，經常修理裝備，或者用鐵砧將附魔書合成到裝備上，鐵錠的使用量會非常大，需要去挖礦才夠用，要是有用不完的鐵錠該有多好。

鐵巨人塔原理是利用村莊會自然生成鐵巨人的特性，以及鐵巨人會掉落 3～5 個鐵錠，所以只要設計好機關，就可以自動生產鐵錠了。

> 補充 我們設計的不是最高效率或是最省空間材料，而是最容易理解，可以輕鬆建造出來。

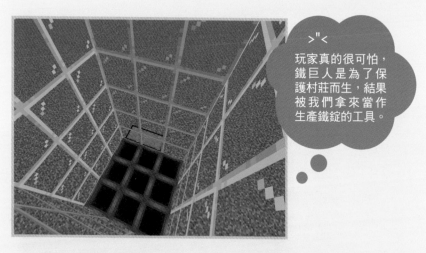

> \>"\<
>
> 玩家真的很可怕，鐵巨人是為了保護村莊而生，結果被我們拿來當作生產鐵錠的工具。

首先一樣從收集口開始蓋，底下 9 個漏斗接向收集用的箱子，周圍如上圖可以用玻璃圍牆，高度大約 10；使用其他材質也可以，用玻璃是為了能清楚看到裡面是否正常運作，而且上方是玻璃，箱子仍然能夠打開。

> 補充 鐵巨人生成位置包括村民上下六格範圍，為了避免鐵巨人生在外面，通常離地大約 10 格的高度。

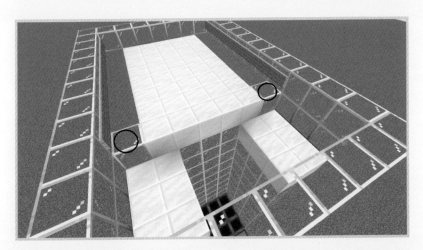

　　接著是讓鐵巨人流下去的水道，用別的材料來表示水流經過；中間的主要道路，長度為 8 剛好讓水流到底，周圍要空一格，否則鐵巨人有可能卡在玻璃中，貼上告示牌避免水流下去（告示牌可以阻止水流或岩漿），鐵巨人比較胖不會掉下去；作者習慣最後再倒水，以及用來燒死鐵巨人的岩漿；圈圈處記得補上，否則水會流下去，漏斗上方兩格處也可先貼上告示牌。

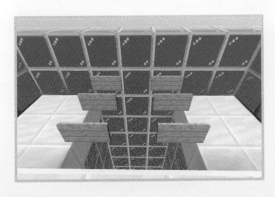

▶ 小水流這邊也貼上告示牌，阻止水流下去。

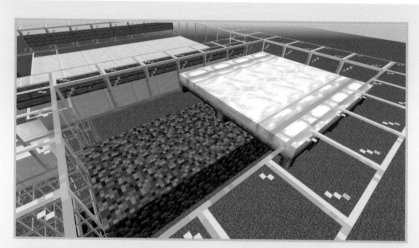

▶ 主要水道旁，告示牌等高處放上床，可以在下方先鋪上兩排泥土，床會比較好放，之後再從下方將泥土挖掉。

▶ 床頭的玻璃上方擺上工作台，作者通常擺放講台，偶爾運氣不錯也有可能刷出不錯的附魔書，上方再圍上柵欄，避免村民跑出來（村民通常不會站到工作台上，保險起見還是用柵欄），上面再鋪上地毯讓玩家可以進出，最後雖然玻璃不會生怪，但還是插上火把，晚上時也不會太暗；到這本體已經完成了，再來就是想辦法讓村民住進去。

▶ 運送村民也非常的簡單，只要將村民運到鐵人塔下方（可用礦車或船），再建一條可以走上去的樓梯，等到夜晚，忍不住睡意的村民，就會一個個排隊走上去睡覺了，畫面非常的有趣，之後再丟食物讓他們自己繁殖。

▶ 最後將下方岩漿以及水流倒上，到這就完成了；剛剛丟了食物所以村民正在繁殖。

鐵巨人生成條件，簡單的來說就是，村民必須工作與睡覺，因此我們等待村民一天工作後再觀察看看有沒有生成。

▶ 燒死鐵巨人的地方，告示牌在漏斗上方兩格處，告示牌上方倒一桶岩漿即可，左圖為正在燃燒中的鐵巨人。

　　鐵巨人通常在早晨與傍晚時生成，與村民的生活作息有關；村民這兩個時段會聊天，必須聊到有關鐵巨人的消息，且周圍有其他的村民聽到，才會生成；也就是說越多村民，生成鐵巨人也越多，鐵巨人塔要擴充也相當容易。

補充 鐵巨人掉落物：鐵錠、罌粟花。

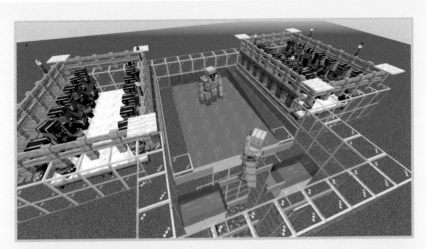

▶ 如上圖，只要用左右對稱的方式，建造另外半邊的平台就可以了；下方小條的水流處，有時鐵巨人會卡住，只要稍微修改一下並貼上告示牌，中間一小條可以使鐵巨人順著流下去。

▶ 也可以像這樣，往後方擴建，拉高一格控制水流，能夠工作與睡覺的村民數量增加了，鐵巨人的數量當然也會隨著增加。

可能會有人好奇，如果增加水道呢？比如說左右方外側，再增建鐵巨人可以出生的水道，生成率會不會也增加呢？很可惜的，作者曾經掛網一個小時測試過，最後箱子裡的鐵錠數量幾乎一樣多，所以我們只要建一條水道，讓鐵巨人集中生成就可以了。

小故事時間

這一節的鐵巨人塔，是 1.14 村莊改版後，作者找尋了各種資料改良的，當時大家都不知道新版本該如何設計；有一次去別的伺服器幫朋友建造，蓋完以後朋友自己另外建了三座，有一天突然跑來說：照著蓋都沒生鐵巨人。只好去看看發生什麼事，結果只是他蓋歪了。

也是同一個朋友，在 1.14 以前某個伺服器遊玩時，當時的鐵巨人塔雖然構造不同，也可以自動生產大量的鐵錠；有一天作者上線遊玩時發現，鐵錠全都不見了，原來是被那位朋友拿去鋪路了，之後那位朋友外號就改成鐵磚先生。

▶ 如上圖，不過當時伺服器已經關閉，這邊只是模擬出當時情況，是不是明顯的不協調，麥塊中的貴金屬材質其實不太適合當建材。

經過一段時間，鐵磚先生又跑來說：鐵磚被偷挖走了，而且那個小偷還鋪上羊毛，可能以為我們不會發現。

聽完以後覺得這個小偷真搞笑，這麼明顯還想混水摸魚；不過還是希望大家，如果不小心生產太多的鐵錠，千萬不要像鐵磚先生一樣拿去鋪路，說不定哪天會突然變成羊毛。

既然提到了羊毛，最後就來一些輕鬆的吧。

 補充 自動剪羊毛機，1.14 版本開始可以在發射器中放入剪刀，有訊號觸發時就會自動剪毛，相當簡單。

▶ 首先一樣是先做收集口，漏斗流向箱子，按著 shift 在上面放鐵軌，鐵軌上再擺上漏斗礦車。

漏斗 → 鐵軌 → 礦車

▶ 漏斗礦車上方鋪一個 3x3 小平台，後面這格放偵測器看向中間的草地。

▶ 從側面看長這樣，偵測器上方擺發射器，發射器內放入剪刀（可以放滿 9 把），後面記得要放上紅石粉；當羊吃草時，偵測到草地的變化，訊號傳到發射器，就會自動剪毛了；除了中間那格以外圍上一圈玻璃，可以先丟幾個東西測試收集口是否正常，最後只要將綿羊引到中間洞裡就可以了。

 發射器　 剪刀

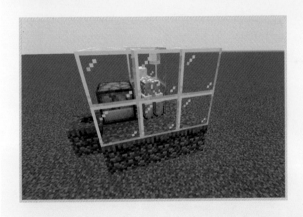

▶ 自動剪毛的瞬間。

　　作者的另外一個朋友（不是鐵磚先生），有一次在觀察自動羊毛機時，不小心掉進去，罵了作者一頓；其實上面沒有封起來，是為了隨時可以改變羊毛的顏色；這個朋友又說：你的羊身上永遠是光的，根本看不出顏色吧。

　　順便一提，很多人喜歡建 16 色羊毛場，以前要養一堆的羊才行，現在簡單了，只要每種顏色各一隻就行了。

最後則是 1.15 版本最主要的蜜蜂，也是可以自動採收蜂蜜的。

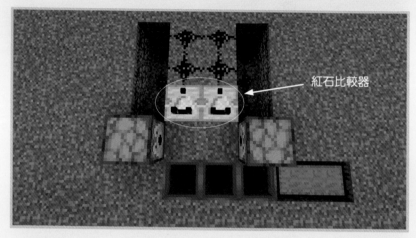

紅石比較器

▶一樣先建立收集口，漏斗流向箱子；紅石比較器必須從這個方向擺，紅石粉也如上圖擺放，最後是兩個發射器朝向中間。

▶漏斗前方種玫瑰叢，周圍圍上玻璃片，注意後面紅石必須隔開。

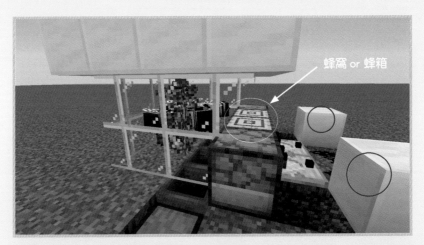

蜂窩 or 蜂箱

▶ 最後發射器中間放上蜂窩或蜂箱，上面再蓋上屋頂，就完成了，記得發射器內必須每一個格子都填上玻璃瓶，如果玻璃足夠的話建議是裝滿；圈起來地方是前面提到的，用來將紅石線路隔開。

發射器　　　玻璃瓶

　　就是這麼的簡單，其實蜂蜜特別效果只有解毒，沒有其他用途，關於 1.15 新增的蜜蜂，作者跟朋友討論的心得是：很可愛，而且很大隻，幾乎跟狗一樣大隻的蜜蜂，被叮到可不是開玩笑。

補充　餵食花朵可以繁殖蜜蜂，包括凋零花。

補充　新的版本通常會有許多問題，1.15 剛推出時，即使玩家使用絲綢之觸的工具挖取蜂窩，周圍的蜜蜂仍然會圍攻過來；裝備如果夠強是不用擔心會危險，麻煩的是，蜜蜂攻擊過後約一分鐘會自己死亡，作者在當時，因此損失了不少蜜蜂，這問題直到 1.15.2 才修復。

　　另外可能是考慮到很多伺服器的地圖已經探索完畢，也是直到 1.15.2 才新增一個便利的方案：附近兩格內有花朵、橡木或樺木樹苗長大時，就有 5% 機率生成蜂窩。

Chapter 5
遊玩的經驗

作者想要帶給大家的，是一套很棒的攻略；所謂工欲善其事、必先利其器，不論喜歡哪一種遊戲模式，有好的裝備與工具，一定能讓我們遊戲過程更順暢，像是礦物挖更多，房子建更快；除此之外，經驗與等級也是相當重要的一環，附魔、修裝備都需要等級。

看起來主要是應付原味生存，雖然這本書教的都是基本功，事實上基本功強，才能應對各種伺服器的不同環境；這一章就來介紹一些遊玩的經驗，包括在各種模組伺服中，如何成為最頂尖的玩家。

　　新的版本推出時，通常要經過一段時間才會穩定，尤其像是 1.14 村莊大改版，直到 1.14.4 才穩定下來，中間也有各式各樣的漏洞，首先來介紹 1.14 時期的村民折扣漏洞。

▶ 如同前面介紹過的，將村民圍住防止他亂跑，然後在村民頭上放上任意方塊。

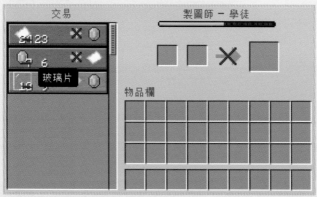

▶隨便與他交易，賣一些紙或買地圖都可，直到自然的打折降價，如上圖。

補充　1：可以看到一開始玻璃片是 10 片換一顆綠寶石，照前面教學，不用任何折扣就可以刷經驗同時賺綠寶石，所以後來才改成基本為 11 片。

　　　2：超平坦模式下，因為不會生成海底遺跡與林地府邸，因此村民不會賣地圖。

▶ 這時候在村民腳下倒一桶水（一開始就先倒水也可以）。

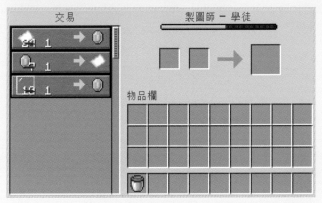

▶ 再來只要一直重複右鍵點他，再退出，村民的所有物品就會一直降價；如上圖，一片玻璃或一張紙就可以換一顆綠寶石，而且不需要村莊英雄或者是治療殭屍村民。

▶ 這個漏洞是因為村民重複計算了好感度，相反的如果我們揍他一拳，村民的負面印象也會一直疊加，如上圖所有物品都要最貴的 64 個才能兌換。

當然，沒多久就出了 1.14.1 版本將此漏洞修正，現在也不會有伺服器架設這個版本，有興趣的話可以在單人模式玩玩看。

1.14 早期版本還有另外一個特色：全保護屬性的神裝。

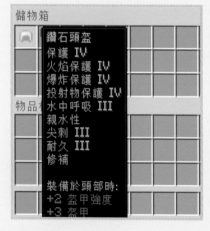

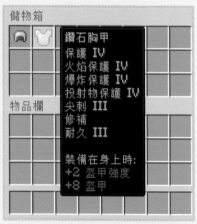

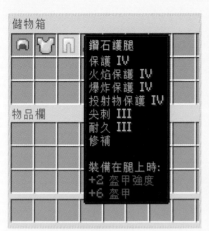

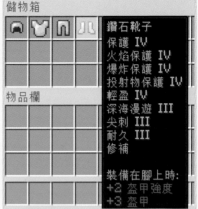

　　當時的版本可以在正常生存模式下，合成上面這些全部保護屬性的裝備，簡稱九屬裝。

　　一開始是使用附魔台時，發現可以同時存在兩種以上的保護，不會互相排斥，接著再測試使用鐵砧合成附魔書，才確定當時是可以做出九屬裝的。

　　作者除了自己使用以外，也幫朋友做了好幾套的九屬裝備（包括鐵磚先生），可惜的是過沒多久這個設定就改掉了，當初送給朋友那些裝備，瞬間成了該伺服器的無價之寶。

　　這個設計其實很有意義，因為平常遊玩時，玩家們不會去使用特殊的保護附魔，因為基本的保護通用性最高，也最實用，因此希望將來麥塊能夠再次開放九屬神裝。

　　當然也有一些伺服器，可以透過模組合成出九屬裝，甚至是可以將各種不同攻擊附上同一把武器。

　　黏液科技英文是SlimeFun，名字聽起來很可愛，其實包含了工業、科技、魔法等等各種不同的元素，在這邊稍微介紹一些黏液科技伺服器的特色。

▶ 前一節提到過的九屬神裝，在黏液科技裡也可以實現，但是跟 1.14 時的原理不同，這裡用的是模組中科技部分，利用電力強制將附魔書的內容，合成到裝備上。

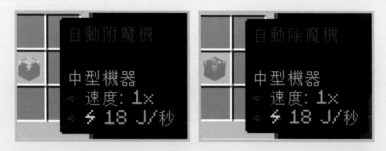

▶ 如上圖，自動附魔機是將附魔書合到裝備上使用；右邊的自動除魔機，則是將附魔從裝備上面拔除下來，變成附魔書；下面寫的是速度與耗費的電力，這裡只是簡單介紹，大家如果有興趣，可以玩黏液科技伺服器再研究。

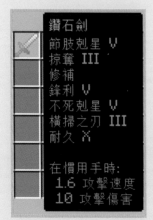

▶ 所以只要是該裝備適合的屬性，全都可以用自動附魔機合上去。

▶ 也就是說可以做出左圖中的鑽石劍，原版的麥塊中，鋒利、不死剋星、與節肢剋星是互相排斥的；而大多數人會選擇比較通用的鋒利，如同其他三種不同屬性的保護一樣，不死剋星與節肢剋星幾乎沒有人使用，希望將來能夠開放在正式版本中也可以相容。

104

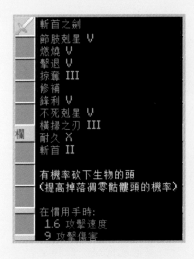

▶ 斬首之劍也是黏液科技模組中的物品，說明如圖中所寫；這把武器只是為了應付市場需要，有時玩家就是想要全部的屬性；但是作者認為，用來打怪物或動物，不要有燃燒與擊退比較優；第一：燒死的怪物沒有掠奪的效果，第二：擊退會造成掉落物品飛很遠，還要走過去撿，所以這兩項附魔通常是幫倒忙。

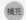 補充 燃燒 V 與擊退 V 也是科技模組的物品，正常最高只有到 II 級。

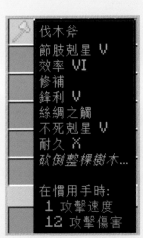

▶ 除了武器以外當然也有強力的工具。

▶ 大多玩家可能有裝過砍樹模組，像是叢林木、巨杉木、黑橡木這類又高又大的樹，只要任意砍下樹木的一部分，就會將整顆樹相連部分的原木也一起砍下，而這個效果對於建築也有用，如果房子包含很多原木的話，最好小心使用伐木斧。

▶ 與斬首之劍相同的，斧類工具也可以使用武器的攻擊型附魔，當然也要給他合成上去，效率 VI=6，耐久 X=10，則也是模組中的科技物品。

▶ 比較特別的是鞋子，可以使深海漫遊與冰霜行者
共存，其實沒有特別的作用，一樣是平常很難下
水（會結冰），在水中也會有深海漫遊的效果。

綜合上面介紹的，除了科技物品以外，其他的像是：鋒利 V 與其他攻擊、掠奪、或是修補、絲綢之觸、甚至是前面提到的九屬或十屬裝，所有的附魔書還是得靠自己收集。

作者當然是如同前面章節教學的內容，附魔書都是跟村民買來的！而伺服器的頂級裝備，大部分也都是從這裡製作出來的。

▶ 黏液科技中還有另一個特別的工具，如上圖，生怪箱之鎬，也如同圖中說明，就是可以將生怪箱拆下來；原版的麥塊中，將生怪箱拆掉只會得到經驗值。

而拆下來的生怪箱可以自由擺放在任意位置，如同原本一樣運作生怪；只是，我們必須先將生怪箱修復，因為拆下來的會是壞掉的生怪箱。

修復生怪箱要很多的材料與步驟，這裡只討論最主要的材料：終界珍珠。修復一個生怪箱需要花費 64 顆的終界珍珠，而且這個伺服器並沒有開放終界，野外要遇到終界使者（安德）的機會也很低，因此取得珍珠最簡單的方法就是村民了；還記得嗎？前面章節提到過，作者靠著珍珠大賺一筆，就是在這裡。

補充　有些伺服器不開放終界，鞘翅可以用科技物品自行製造出。

　　上面介紹的這些黏液科技物品，也並不是一進伺服器遊玩就可以使用的，每一項科技物品都需要解鎖，解鎖的條件是等級；可以想像成用鐵砧修裝或合成，會直接從我們身上扣除等級，每一個項目依照難度，需要不同的等級，平均一項科技大約是 30~60 的等級。

　　因此又回到了原本的問題，經驗值的需求量非常大；作者則是使用了前面章節提到的玻璃交易法，僅靠著村民，就在很短的時間內，將全部的科技解鎖完畢；只是，雖然解鎖速度很快，但是對於科技物品的使用還不熟悉，之後花了一段時間，才慢慢了解所有的機器如何運作。

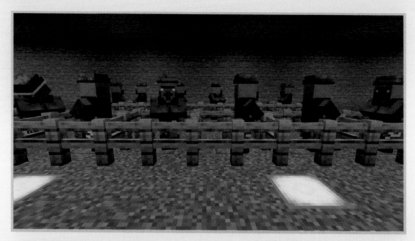

▶ 應對各種伺服器的不同需求，作者在這給予一群村民的職業是漁夫；科技物品中有機器人，機器人又分很多種類，比如打怪、砍樹、漁夫，詳細的內容，如果大家有興趣，可以去找黏液科技的伺服器遊玩；以漁夫機器人來說，只要有玩家在附近，並且給予燃料，他就會自動的幫玩家釣魚，因此各種漁獲都多到用不完，上圖中的12隻漁夫，只靠熱帶魚與河豚，遊戲中的一天就可以兌換一整組的64個綠寶石磚。

▶ 另一個應對伺服器設定的例子，前面章節介紹過，單純想要鐵錠的話，用岩漿燒死鐵巨人是最簡單的，但是黏液科技中有一樣特別的材料：電路板，取得方式一定要玩家有出手攻擊鐵巨人才會掉落；所以設計了這個鐵巨人的集中營，並且用活塞控制，讓鐵巨人剩下少許的血量，再以弓箭射死。

此外，作者在每一個伺服器遊玩，幾乎都是財富榜的第一；當來到黏液科技時，朋友也問我：你又要當第一了嗎？當時我回答：不可能，我科技發展落後別人太多。

伺服器本身也沒有公開排名查詢，排行榜是玩家之間聊天時，比較有實力的玩家會説出自己擁有的金錢；很意外的，加入後一個多月，就已經超越了當時大家以為的榜首了，只是一直沒有講出來；幾個月之後，才在某一次聊天時公開，當時作者的財富已經是原本那位榜首的五倍了。

當然也可能會有隱藏的高手，所以作者並沒有自稱第一；只是常常會回想這一路走來，主要還是靠著原版麥塊的物品，像前面提到過的附魔書，珍珠等等；反而科技物品，因為門檻太高，玩家可能沒有學習而無法使用，因此很難賺取伺服器的貨幣。

整體來說，還是要告訴大家，基本功的重要性，原味生存厲害的玩家，應付各種不同伺服器也一定能得心應手。

除了前一節介紹的黏液科技伺服器外，當然還有各式各樣不同的模組服，但是有些模組服進入時，要下載該伺服專用的材質包，每一次登入都要讀取一段時間相當麻煩。

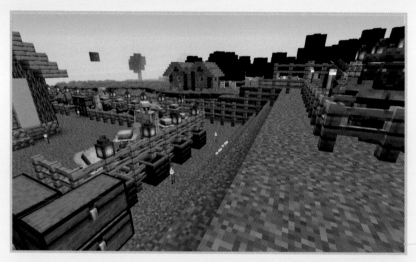

▶ 這是某一個模組服作者的村莊，用來說明我們要為了應付不同伺服器需求而做出調整；上圖可以看到幾乎都是農夫，因為該伺服賺取貨幣的方法，是販賣物資給伺服器，也有很多其他伺服是這樣設計；其中的麵包對作者來說是最簡單的，因為只要跟農夫購買就可以了；而賺取綠寶石的來源，恰好是前面分享過的，在伺服器建造的六層南瓜機。

但是這個伺服器作者並沒有遊玩太長時間，上面提到過的，登入的讀取太花時間，其實這個伺服器很努力經營，管理的也很不錯，而且一直有舉辦各種活動，所以偶爾還是會回來逛逛。

大家上網找多人伺服器遊戲時，也要謹慎考慮該伺服器的經營管理如何；作者曾經與一群朋友，在另一個模組伺服器遊玩，該伺服器有包括附魔插件、職業系統、用職業賺錢的經濟系統、以及市場功能；當時我們一群人都很喜歡這個伺服，只是伺服器常常故障，伺服主也沒有認真的處理，最後更因為漏洞而直接清空資料，大部分的玩家當然無法接受，即使重開以後也沒什麼人願意繼續遊玩，最後服主也無心經營，目前已經關閉。

　　有時候也是玩家本身製造問題，如開頭說的，本書希望能提升大家的實力，能夠幫助朋友，當然是好過於要依賴其他玩家。

　　曾經在某個伺服遊玩時，與朋友在終界探險尋找終界城，中途一位朋友終界珍珠丟歪了，撞擊到牆壁，遊戲的判定是摔死，身上物品也通通掉入虛空；以作者的能力，再幫他做一套裝備當然沒問題，但是朋友卻去找管理員無理取鬧，最後也只能黯然退出。

　　作者自己在黏液科技遊玩時，也遇過有認識的玩家使用遊戲漏洞，最後被伺服主禁封的例子；當時非常想告訴他，即使不靠遊戲的漏洞，憑實力也可以得到強力的裝備與大量的物資，這種投機的行為沒有任何意義。

最後希望大家了解，即使我們的遊玩能力很強，也要遵守伺服器的規定；如果伺服器經營不善，有部分還會充斥特權與不公平現象，我們只要另外尋找更合適的遊玩即可；伺服器非常多，不怕沒得玩，甚至是還有一些免費的網站，提供我們架設自己的伺服；從內容中大家應該也有發現，作者其實更換過不少的伺服器了，重要的是有一群好朋友一起遊玩，而且每一次都會認識新的朋友，有更多不同的樂趣。

一起玩！

appendix

—— 附錄 ① ——

常用合成表

> 這邊列出本書內容用到的一些合
> 成表，常使用的自然會記得；較
> 少用到的物品，作者自己也經常
> 為了準備材料，事先將製作方式
> 整理好。

附錄 1

食物

小麥

麵包

防具類（材質包括鑽石、金、鐵、皮革）

頭

衣

褲

鞋

附魔台系列

紙

書（可任意擺放位置）

書櫃

附魔台

鐵砧

紅石機關類

活塞

偵測器

儲物箱

漏斗

礦車

漏斗礦車

控制桿

紅石火把

紅石中繼器

紅石比較器

弓

發射器

工具與武器（材質包括鑽石、金、鐵、石製、木製）

鎬

斧

鏟

鋤

劍

工作台系列（原木與木材可以任意種類）

講台

製圖台

堆肥桶

釀造台

切石機

煙燻爐

高爐（石頭再燒一次成為平滑石頭）

鍛造台

砂輪

製箭台

紡織機

鍋釜

木桶

appendix

—— 附錄 ② ——

紅石技巧運用

紅石可以說在麥塊中佔了很大的部分，可以想像成類似現實中的電路，使用技巧與各種紅石機器更是千變萬化，這裡介紹一些本書中有使用過的紅石機關與技巧。

附錄 ② / 紅石技巧運用

紅石可以說在夢塊中佔了很大的部份，可以想像成類似現實中的電路，使用技巧與各種紅石機器更是千變萬化，這裡介紹一些本書中有使用過的紅石機關與技巧。

❶ 偵測器

> 補充　短訊號是指時間很短暫，以甘蔗機來說，推掉之後活塞瞬間收回。

▶ 當眼睛看向的位置，那格的方塊產生變化時會輸出短訊號，圖中擺放玻璃方塊，可以看到後方的紅石線路因此而發光，再逐漸減弱；旁邊的石英一個代表距離 5，看出紅石訊號可以傳遞 15 格，我們在最尾端擺上活塞測試，16 格以外的就不會推動了。

❷ 訊號長度

> 補充　訊號不一定要是直線，彎曲的也可以。

▶ 同樣的，我們用甘蔗機中提到的，控制桿與紅石火把測試，上圖可以發現，16 格以上活塞就不會推出了。

❸ 紅石火把

▶ 紅石火把會發出訊號，但是當連接的方塊有訊號輸入時，則紅石火把會停止輸出訊號；因此可以利用這個特性，實現反向訊號輸出，這個原理在甘蔗機的開關就應用到了。

❹ 紅石中繼器

▶ 訊號如果想傳遞超過 15 格，只要使用紅石中繼器就可以了，會將訊號重新延伸 15 格，而中間刻度也可以用來控制延遲時間，利用這個特性也可以做出非常多的機關。

⑤ 紅石比較器

▶ 側面與中間的訊號強度做比較，中間訊號較強則輸出，如上圖左；中間較弱則不會輸出，如上圖右。

▶ 對紅石比較器按右鍵，中間的小燈亮起來時，則會切換到相差模式；如上圖。中間訊號比左方多 1，因此輸出訊號只有 1 格，可以看出只有第一格輸出有微弱的亮光。

⑥ 計時器

▶ 如上圖，比較器與中繼器組合而成，中繼器中間的刻度延遲越長，則時間間隔也越長，記得紅石比較器一定要切換成相差模式；作者的朋友就常常忘了切換，這個設計在比較模式下無法運作。

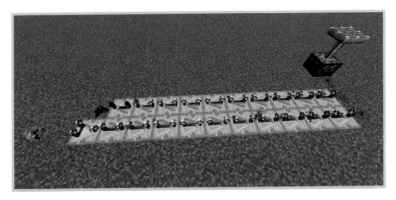

▶ 想要時間長一些只要多連接一些中繼器即可，上圖連接了 20 個紅石中繼器，右端可以輸出到我們想要的機關上，就可以定時開關。

也有人會稱作連閃器，但是連閃器給人的印象，通常很耗費伺服器的資源，所以作者還是喜歡用計時器來稱呼，當然大家記得頻率要調整慢一些；計時器最早是在無生怪磚的生怪塔使用到，定時倒出水流將怪物沖刷集中，後來發現使用的範圍非常廣；前面介紹過的黏液科技伺服器，自動砍樹就有用到計時器，作用是定時噴灑骨粉提高生長效率。

▶另一個前面介紹過的鐵巨人塔，也有玩家會擺放殭屍在旁邊，使村民受到驚嚇而增加鐵巨人生成機率；只是通常產量已經足夠，不需要這麼麻煩，有興趣也可以使用這個機關，控制活塞不斷的開關，達成反覆驚嚇村民的效果。

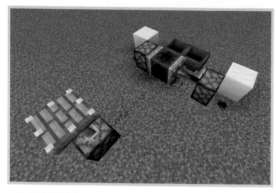

▶也有這種模式，兩個漏斗對接的計時器，缺點是無法歸 0，設計也比較複雜一些，這裡就不多做介紹。

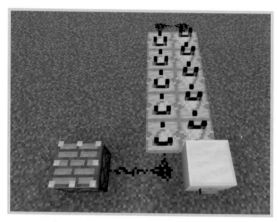

▶大家還記得前面提到過的，作者在黏液科技服，利用活塞讓鐵巨人扣血的設計；同樣使用了計時器，如果覺得中繼器太佔空間，也可以用這個方法，注意圖中的比較器是倒過來放的，而且使用的是比較模式，左下角是我們想要輸出的機關；這個設計優點是不需要切換開關，只要按下按鈕，活塞就會固定推出一段時間再自動收回。

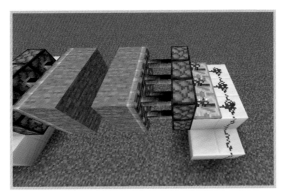

▶ 最後是輸出的地方，這樣設計可以同時推動上下兩排的活塞；因為鐵巨人比較胖，只要從兩旁往中間推，就能使鐵巨人扣血，記得要用黏性活塞。

補充 要使鐵巨人扣血，只要最上方的一排活塞即可，遊戲設計的窒息是在頭部位置；也就是說，鐵巨人是需要呼吸的。

嬉生活 CI145

必學！Minecraft 生存闖蕩攻略

最強攻略整合升級，每個人都能獲取大量物資的生存秘笈

作　　　者	陸嘉宏
主　　　編	吳珮旻
責任編輯	蕭季瑄
內文排版	黃馨儀
封面設計	黃馨儀
企　　　劃	何嘉雯

發 行 人	朱凱蕾
出 版 者	英屬維京群島商高寶國際有限公司台灣分公司
	Global Group Holdings, Ltd.
地　　　址	台北市內湖區洲子街 88 號 3 樓
網　　　址	gobooks.com.tw
電　　　話	(02) 27992788
E- mail	readers@gobooks.com.tw（讀者服務部）
	pr@gobooks.com.tw（公關諮詢部）
電　　　傳	出版部　(02) 27990909
	行銷部　(02) 27993088
郵政劃撥	19394552
戶　　　名	英屬維京群島商高寶國際有限公司台灣分公司
發　　　行	希代多媒體書版股份有限公司 /Printed in Taiwan
初版日期	2020 年 06 月

國家圖書館出版品預行編目 (CIP) 資料

必學！Minecraft 生存闖蕩攻略：最強攻略整合升級，
每個人都能獲取大量物資的生存秘笈 / 陸嘉宏著 . --
初版 . -- 臺北市：高寶國際，2020.06　面；　公分 . --
(CI；145)
ISBN 978-986-361-846-1（平裝）

1. 線上遊戲

997.82　　　　　　　　　　　　　　109006305